まねるだけで

伝わる
デザイン

センスがなくても大丈夫！

深田 美千代

ダイヤモンド社

はじめに

こんにちは。深田美千代です。

星の数ほどある本の中から手にとってくださり、ありがとうございます。

伝わるデザインには、根拠があります。この本では、誰も教えてくれなかった伝わる理由を、ノンデザイナー向けに小難しくなく・わかりやすく・手短にご紹介します。

また、読んでおしまいにせず、伝わる瞬間を体験することも重要です。そこで、まねるだけでプロっぽいものが作れるよう10のデザインアイテムをご用意。この中には、ノンデザイナー向けの講座やセミナーでいただくお悩みとその答えを盛り込んでいます。良い悪いの説明には、「わかりやすい！」と好評のビフォー・アフター形式を採用しました。

さらに、この本のすべてのページをデザインのサンプルとして使えるように作っています。本1冊まるまるテンプレート。どんどん使って、デザインのチカラを感じてください。

それでは、はじまりはじまり！

深田美千代

デザインは
ツライ?

私は、長いこと
デザイナーをしています。
ノンデザイナーのみなさんが、
自分の制作物に打ちのめされて
流した涙を
たくさん見てきました。

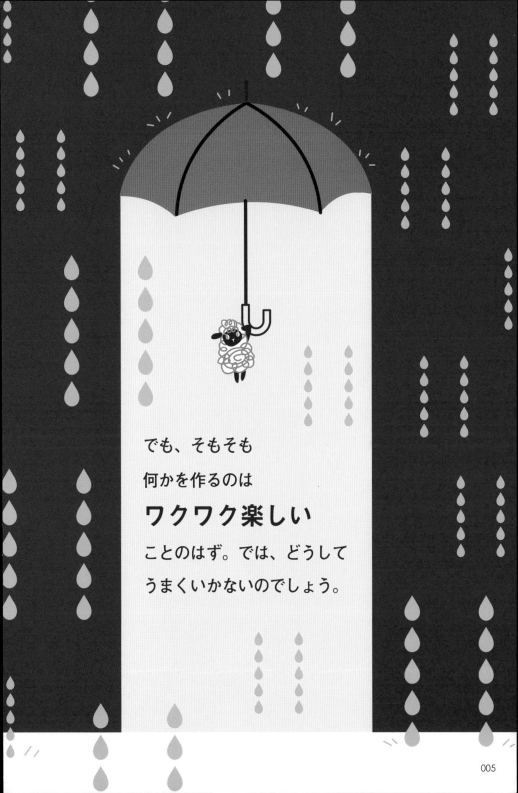

でも、そもそも

何かを作るのは

ワクワク楽しい

ことのはず。では、どうして

うまくいかないのでしょう。

『誰のためのデザイン？』は、
ドナルド・ノーマン*の名著。
ノーマン先生は、

デザインは利用者のものと

教えてくれました。
そう。
伝わらない理由が、ここにあります。

みなさんの作るものは、
誰に伝えたいのかわからない。
だから、相手に届かないのです。

*アメリカの認知科学者

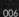

それ、
誰のための
デザイン？

すべての人に使いやすくという考え方は、非合理的です。
誰にとっても使いやすいプロダクトを目指せば、
誰にとっても使いにくいものになってしまう。
〜ドナルド・ノーマン〜

ここで、問題です。

この名刺で、何が伝わると思いますか？

ハッとした人へ。

この本で、伝わるデザインとは何かを

確認してください。

わからなかった人へ。

大丈夫です。

この本を最後まで読めば、

きっと答えが見つかるでしょう。

本書はノンデザイナー向け。

小さなお店や会社、ネットショップの経営で

毎日が忙しすぎる、あなたのための本です。

ですから、プロっぽいものが

なるたけ短時間でできるように工夫しました。

ワードやエクセルで、どんどん作ってみてください。

できあがったら、そこからが本番！

お客さまに配って、

どんなコミュニケーションが始まるのか

体感してみましょう。

伝わるってどういうこと？

ぜひ、自分の目で確かめて。

デザインの基本

\\ 比べてみよう！ //

つたわらない ←

❶ ごちゃまぜ

NO

❷ 抜き出す

カラフルで楽しいけれど、ただそれだけ。伝えたいことは何？

必要なことだけを残せば、すっきり。3つの四角形が見えてきた。

誰に伝えたいの？

デザインというと見た目だけが取り上げられがちですが、それだけでは伝わりません（❶）。誰に何を伝えたいのか絞り込むことで全体量がぐっと減ります（❷）。あとはそろえて（❸）、メリハリをつければ完成（❹）。❹のわかりやすさは、一目瞭然です。

つたわる

❸ そろえる

項目の色を統一して等間隔に並べる
と、さらに素早く認識できる。

❹ メリハリ

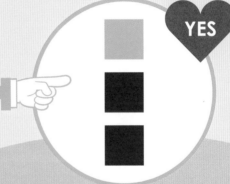

YES

一番伝えたいところに色をつけれ
ば、さらにわかりやすい。

これが
デザインのチカラ！

本書もこのルールどおりに作っています。丸ごと参考にしてね。

これで伝わる

\\\ 比べてみよう！ ///

わからない ←〜

NO

ごちゃごちゃして見る気がしない。圧迫感がある。一番伝えたいことは何？

そろえてからメリハリを

いっぺんにデザインしようとしても、時間だけが過ぎていきます。ステップを踏んで取り組んで。まずは必要な情報だけ残したら、行頭を左にそろえてレイアウト。最後に「どうしてもここだけは！」というところ1箇所に色をつけてみましょう。とてもわかりやすいでしょう？

わ か る

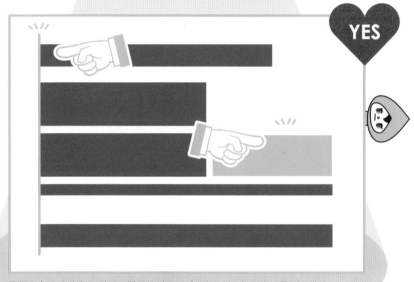

行頭を左にそろえるだけで読みやすい。色がついたところに目がいく。

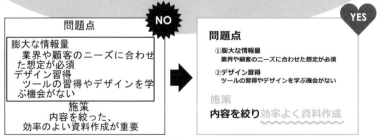

囲まれた部分に目がいくが、大事なのは一番下の行。色を変えて目立たせる。

まずは「やってみる」。

① ビフォー＆アフター

初めに、改善前をご紹介。伝わらない理由と改善案を示します。

ここからスタート！

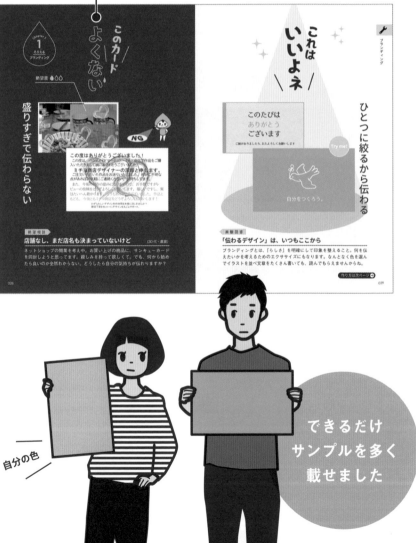

できるだけ
サンプルを多く
載せました

自分の色

10のデザインアイテムを一緒に作るページ。
「そろえる」がキーワードです。

2 相手目線が大事

「相手からどう見えるか」に、こだわります。
伝わるためには外せないポイントです。

確認を忘れない！

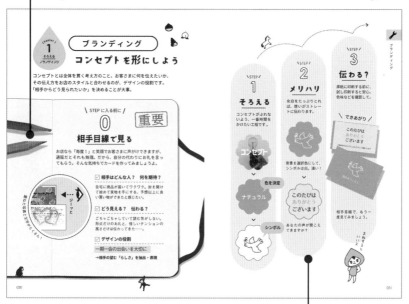

3 ステップは3つ

そろえる、メリハリ、伝わる？　の3ステップ。
この順番が成功の秘訣。

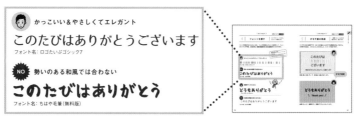

かっこいい＆やさしくてエレガント
このたびはありがとうございます
フォント名：ロゴたいぷゴシック7

NO　勢いのある和風では合わない
このたびはありがとう
フォント名：ちはや毛筆（無料版）

良い例だけでなく、悪い例も。素材の入手サイト名も記載。

4 たねあかし

デザイナーだけが知っている、
「なぜ伝わるか」を解説します。

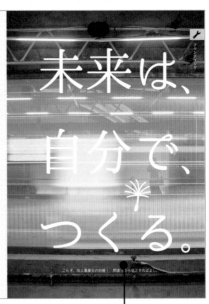

（ デザインのたねあかし ）

ちょっとまじめなはなし

01

存在しない未来を形にするのが、ブランディング。ぶれない自分との約束。

ブランディングと聞いて、難しそうだなと思った人は手を挙げて。でも、素しかったでしょう？ デザインの「センス」と呼ばれるものとは、また違った能力が必要ですよね。複数人で考えても、盛り上がっておもしろい。

ブランディングは、私のような個人事業主や小規模の会社にとても効果があります。なぜなら、小さいからこそ大切なコンセプトを仲間と共有できるから。昔、私が巨大な企業に在籍していたとき、超絶有名なデザイン会社が企業ロゴを改変しました。大興奮の私を尻目に周りは、曲線に何の意味があるのか、なぜその色なのか等、まるで知ろうとしなかったのです。そんなことより、名刺など旧ロゴの差替えに忙しそう。とても悲しい出来事でした。

これは大企業あるあるで、珍しくもない話。でも、従業員の関心がないのにお客さまが興味を持つはずがありません。ブランディングは、大切なお客さまへの約束ごと。同時に自分への約束でもあります。初心を忘れないためにも、ご自分でロゴを作ってみてはいかがでしょうか。

044

5 素材の活用

写真の選択やレイアウトなども
デザインの参考にして。

「そろえる」との相乗効果がすごい！
メリハリをつけて、ファンを増やしましょう。

6 **妄想店長**
架空のお店のデザインアイテムを作成。
デザインの考え方のヒントにもなります。

モチーフが大事

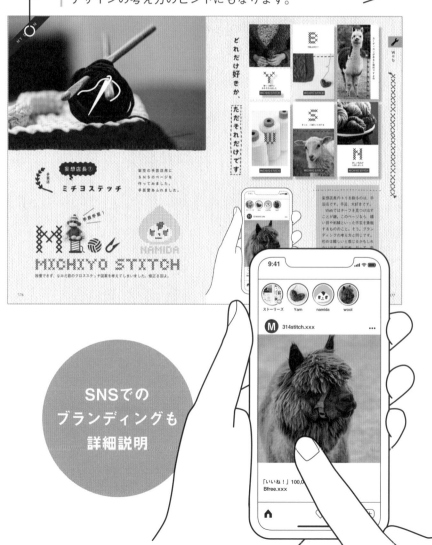

SNSでの
ブランディングも
詳細説明

仕上げは「まなぶ」。

7 デザイン基本の「き」
色、文字など要素別にデザインを説明。
知っていると確かに違う情報をどうぞ。

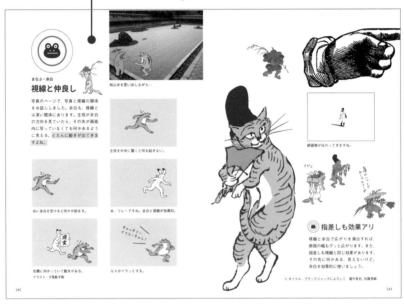

まなぶ・余白
視線と仲良し

写真のページで、写真と視線の関係
をお話しました。余白も、視線と
は深い関係にあります。主役が余白
の方向を見ていたら、その先が画面
内に写っていなくても何かあるよう
に見える。とたんに動きが出てきま
すよね。

枯山水を思い出しながら…

主役を中央に置くと何も起きない。

おに余白を空けると何かが始まる。

あ、リレーですね。余白と視線が効果的。

右隅に向かっていて動きがある。
イラスト：夕凪服毛南

なんかイラッとする。

絶望感が伝わってきますね。

スタと

指差しも効果アリ

視線と余白で広がりを演出すれば、
表現の幅もグッと広がります。また、
指差しも視線と同じ効果があります。
その先に何かある、見えないけど、
余白を効果的に使いましょう。

☆タイトル：ブラックジャックによろしく　著作者名：佐藤秀峰

242　　243

正解は？

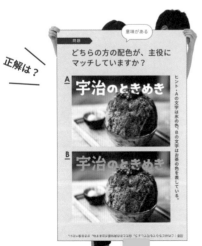

意味がある

問題
どちらの方の配色が、主役に
マッチしていますか？

A **宇治のときめき**

B **宇治のときめき**

ヒント：Aの文字は氷の色、Bの文字がお茶の色を表している。

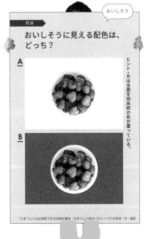

おいしそう

問題
おいしそうに見える配色は、
どっち？

A

B

ヒント：Bは全面を同系統の色が覆っている。

色、文字、写真など、要素ごとにデザインの基本をご紹介。
面白クイズもあります。

聞きたかった

⑧ よくある質問

制作や考え方で、みなさんがぶち当たるお悩みに
お答えします。

FAQ

Q&A

Q7 ビジネス資料で色を使う場合、
プラス1色に青を勧める理由は？

よくある

A：まず、プラス1色だけの理由から。
2色3色と増やしていけばいくほど、
読み解くにも作るにも2倍3倍と時間
がかかります。相手は作者の意図を
考えながら資料を見るので、複数の
色があると、なぜこの色なのかと気
になります。でも1色しかなければ、
あまり気に留められない。

青を選ぶ理由は4つあります。
①ここ何年もの間、日本人が一番好

きな色だから
②青の持つイメージは誠実やクール
でビジネスシーンに合っているから
③ストップは赤、ゴーは青だから
④図柄の人にも比較的区別しやすい
とされる色だから
以上です！

**見る人と、自分のために
プラス1色は青だけで。**

Q&A

Q5 お硬いビジネスの内容でも
親しみやすい資料って、
どうしたらできますか。

A：親しみやすくしたいので、イ
ラストを入れた。よく写いしま
す。で、残念ながら逆効果か
もしれません。

相手の一番の望みは、1秒でも
早くその資料から開放されるこ
と。具体的には、①情報は最低限、
②構成は単純に、③タイトルで
ページの絵端を述べる、④見出を
読めばわかるようにする。これ
でどんどん読み飛ばしができ、
相手に喜んでもらえる。

**読み飛ばせれば、フレン
ドリーと思ってくれる。**

Q&A

Q6 プレゼン資料は、スライ
ド用と配布用とを分けて
作るべきですよね。

A：いいえ、分けなくても良いで
す。私も分けません。だって、
2種類も作ったら大変ですよ。
もし直前に修正が入れば、パニッ
ク必須。作ってしまったら最低、
運用する時間も2倍になります。

私の方法をご紹介します。大
きな文字で情報は必要最低限に。
それをプレゼン用に、配布は1枚
に4ページ分を縮小、文字が大き
いのでちょうど良いのです。プ
リント量も減りコストも削減！

**資料は1つ。配布は縮小
してまとめればOK。**

Q&A

Q8 でも、
青1色で良いのでしょうか。
せっかくフルカラーが使えるのに……

A：はい。これも良く聞かれます。
みなさん、せめて2色は使いたい
とおっしゃる。もちろん、何色使っ
ていただいても結構です。プラス1
色は強制できませんので（笑）。

ただ、キレイなデザインとわかり
やすいデザインとは違うということ、
ビジネスでは自然理後者が求められて
いるということも、頭の隅に置いて
おいてくださると嬉しいです。

こんな風に色が付いていたらどうで
しょう？ カラフルでキレイで
か？ 区別されてわかりやすいで
しょうか？ 赤を使ったのはなぜ？
青はなぜ？ オレンジは もちろ
ん作った人は説明できないといけま
せんよ。コレ、大変じゃない？

**色の価値は黒でないこと。
色数は少ないほど良い。**

よくある質問

⑨ ノンデザイナーが主役

デザイナーに必須でも、ノンデザイナーには
不要なこともあります。無理強いしません。

そのとおり！

もくじの後に本文が始まります。

どうぞ、楽しんで！

もくじ　まねるだけで伝わるデザイン

涙の色は難易度を
表しています。

初　級
中　級
上　級

025　Chapter 1　**そろえる**

ワード・エクセルで！

この本のサンプルは、
ワード・エクセル・
パワーポイントで
お作りいただけます。
いずれのソフトでも
できあがりの品質は同じ。
慣れたものをお使いください。

P.102 →

ミチヨ商店の
シンボルマーク

P.046 →

お好きなところから
どうぞ

デザインの
考え方を知りたい P.028 →

とりあえず
何か作ってみたい P.056 →

わかりやすい
資料のコツは？ P.132 →

ヨロシクね

←これ

モヤモヤ…

本書の登場キャラクター

絶望なみだくんとモヤモヤシープ

デザインに苦悩する人々が流した涙の妖精、
絶望なみだくんとペットのモヤモヤシープ。
ノンデザイナーにありがちなお悩みに対して、真理（?）をつぶやきます。
基本はツンデレ。
モヤモヤシープのこんがらがった糸は、
みなさんがステップを踏むごとにほどけていきます。

Chapter 1

そろえる

そろえる

ここでは、ノンデザイナーの味方「そろえる」に注目！
5つのデザインアイテムを作りながらキチッとそろえて、
その効果を実感してください。

ここで作るもの

1. ブランディング
2. SNS
3. チラシ
4. メニュー
5. 三つ折パンフレット

中でも効果が出やすいのが「配置」。
横書きなら文頭を左ぞろえにする
だけでキマリ、信頼感も得られる
スグレものです。「構成」も縁の下
の力持ち。相手との共通認識に働
きかけます。「印象」は一番わかり
やすい。見た目の統一です。

配置

置

象

印

スピリトージでお願いします

このカード
よくない

絶望度 ●△△

盛りすぎで伝わらない

NG

この度はありがとうございました！
　この度は、ハンドメイドマーケット・ミチヨ商店で作品をご購入いただきまして誠にありがとうございました。
ミチヨ商店デザイナーの深田と申します。
ご注文いただいた作品をお送りいたしました。何かご不明な点があればお気軽にご連絡ください。お待ちしてます。
　また、今後の制作の励みになりますので、お手数ですがレビューの投稿をどうぞよろしくお願いします。嬉しいですし、実はたいへん助かります。どうもありがとうございました。作品ともども、今後ともミチヨ商店をどうぞよろしくお願いします！

わずらわしいデザイン制作時間を本業に回しませんか？
親切丁寧をモットーにデザインを丸ごとサポート。

絶望相談

店舗なし、まだ店名も決まっていないけど

(30代・雑貨店)

ネットショップの開業を考え中。お買い上げの商品に、サンキューカードを同封しようと思ってます。親しみを持ってほしくて。でも、何から始めたらいいのか全然わからない。どうしたら自分の気持ちが伝わりますか？

これはいいよネ

1つに絞るから伝わる

このたびは
ありがとう
ございます

ご縁がありましたら、またよろしくお願いします

Try me!

自分をつくろう。

【楽観回答】

「伝わるデザイン」は、いつもここから

ブランディングとは、「らしさ」を明確にして印象を整えること。何を伝えたいかを考えるためのエクササイズにもなります。何となく色を選んでイラストを並べ文章をたくさん書いても、読んでもらえませんからね。

作り方は次ページ ➜

ブランディング

コンセプト を形にしよう

コンセプトとは全体を貫く考え方のこと。お客さまに何を伝えたいか、
その伝え方をお店のスタイルと合わせるのが、デザインの役割です。
「相手からどう見られたいか」を決めることが大事。

\ STEP に入る前に /

0

相手目線で見る

お店なら「毎度！」と笑顔でお客さまに声がけできますが、
通販だとそれは無理。だから、自分の代わりにお礼を言って
もらう。そんな気持ちでカードを作ってみましょう。

ジーッと

重ねた写真と文字がたくさん！

☑ **相手はどんな人？　何を期待？**

- -

自宅に商品が届いてワクワク。封を開け
て初めて実物を手にする。予想以上に良
い買い物ができたと感じたい。

☑ **どう見える？　伝わる？**

- -

ごちゃごちゃしていて読む気がしない。
形式だけのお礼と、怪しいテンションの
高さだけは伝わってきた……。

☑ **デザインの役割**

- -

一期一会の出会いを大切に

→相手の望む「らしさ」を抽出・表現

\STEP/ 1
そろえる

コンセプトがぶれな
いよう、一番時間を
かけたい工程です。

コンセプト

↓

色を決定

ナチュラル

↓

シンボル

\STEP/ 2
メリハリ

余白をたっぷりとれ
ば、想いがストレー
トに伝わります。

背景を選択色にして、
シンボルは白。清い！

↓

このたびは
ありがとう
ございます

あなたの声が聞こえ
てきますか？

\STEP/ 3
伝わる？

厚紙に印刷する前に、
試し印刷すると安心。
色味などを確認して。

\ できあがり /

このたびは
ありがとう
ございます

ご縁がありましたら、またよろしくお願いします

自分をつくろう。

相手目線で、もう一
度見てみましょう。

まねするといいよ

次ページから実践！

（ デザインは、いつもここから ）

BRANDING ------------------------------ X
ソロエル ------------------------------ X
ジュンビ ------------------------------ X

POINT

①制作方法

- ワード、エクセルでも作れます。 **P.102** →
- サイズは一般的な名刺と同じ、91mm×55mm。
- 無償で使えるイラストやフォントをダウンロードして使用します。

②できあがりイメージの確認

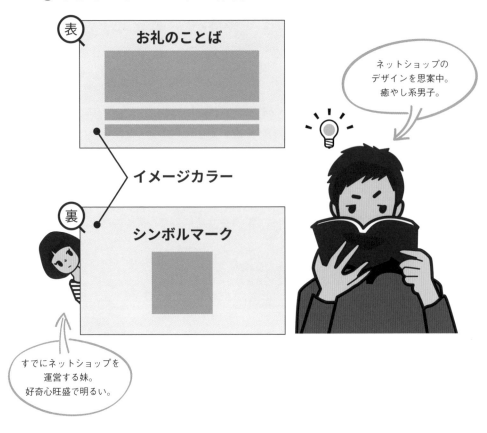

表

お礼のことば

イメージカラー

裏

シンボルマーク

ネットショップの
デザインを思案中。
癒やし系男子。

すでにネットショップを
運営する妹。
好奇心旺盛で明るい。

1 ｜ キーワードを探る

空欄を埋めながら、あなたの「核」を確認します。

コンセプト1 あなたは、お客さまに何を売りますか？

~~雑貨~~ 本当に欲しいものに囲まれる喜び

お互いに「これイイネ!」と共感できること

解説：2人とも良い答えになりました。ここでは実際の商品を羅列しないでください。お客さまにどうなってほしくて、その仕事をしていますか？

- -

コンセプト2 あなたは、お客さまの何を実現できますか？

~~安さに自信!~~ 心を健康的にする

お客と店主ではなくて、仲間になること

解説：そのとおり！ 他の店より安価とか早いとかになると、価格競争や「安かろう悪かろう」に向かってしまいます。それはツラいです。

- -

 難しい

コンセプト3 お店のキャッチフレーズを決めてください。

~~3年後は売上5倍~~ 自分をつくろう。

元気があれば大丈夫!

解説：ずばらしい！ 数字的な目標を持つのも大事ですが、ここでは自分にしかできないことを考えてみてください。難しいけど、がんばって！

2 ｜ 色を決める

前ページをふまえ、マッチする言葉から色を選択。

❶ カラーチャートを参照します。 P.200 ➡　　客観的に！

❷ 2種のキーワードから合うものを選択、色を決定。
「お客さまから見てどうありたいか」の視点で。

- ナチュラル、平和、やすらぎ＝色相は「緑系」
- 朗らか、健康的な＝トーンは「あかるい」

⇨ 色決定

- 親しみ、喜び＝色相は「オレンジ系」
- 陽気＝トーンは「あかるい」

⇨ 色決定

解説：2人ともピッタリな色が選べました。お客さまがお店に求めていることが、色に変わった瞬間です。初心を忘れないでね。

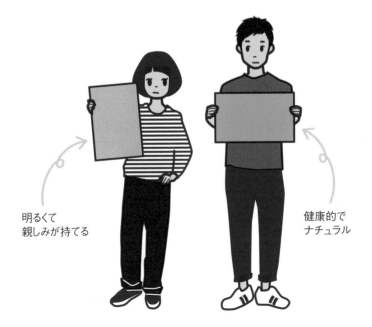

明るくて
親しみが持てる

健康的で
ナチュラル

\ 作ってみよう /

3 | あいさつする

お客さまが目の前にいるつもりで、声に出してみて。

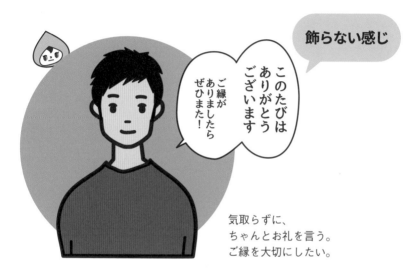

飾らない感じ

このたびは
ありがとう
ございます

ご縁が
ありましたら
ぜひまた！

気取らずに、
ちゃんとお礼を言う。
ご縁を大切にしたい。

陽気な感じ

元気ハツラツ！

どうも
ありがとー！

4 ｜ フォントを探す ｜ セリフのイメージに合った フォントを探します。

フォントの印象がよくわからないときは、フォント作成者さんのコメントを参考にして。フォントはネットで入手可能。この本では、有償の記載がないものは無償です（2020年3月現在）。

```
BRANDING ---------- ×
ソロエル ---------- ×
フォントノエラビカタ ---------- ×
```

 かっこいい＆優しくてエレガント

このたびはありがとうございます

フォント：07 ロゴたいぷゴシック7

--

 NO　勢いのある和風では合わない

このたびはありがとう

フォント：ちはや毛筆（無料バージョン）

--

 軽快でリズミカル

どうもありがとう

フォント：けいふぉんと！

--

 NO　元気な印象を与えられない

このたびはありがとうございます

フォント：はんなり明朝

5 ｜ オモテ面の完成

一番言いたいことだけを
載せるから、伝わります。

決めた色とフォントを使って、文字をレイアウトしてみましょう。文字周りの余白は、これくらいたっぷりとったほうがメッセージが生きてきます。

● **ワードで色を設定する場合**
色をつける図を選択して右クリック、[塗りつぶし]→[塗りつぶしの色]→[色の設定]画面で、[ユーザー設定]タブの[Hex(H)]欄に6ケタの数字を入力します（Word 2016の場合）。

このたびは
ありがとう
ございます

ご縁がありましたら、またよろしくお願いします

背景に敷いた薄いグレーで、落ち着いた感じが出ています。

オモテ完成

どうもありがとう
\ Thank you! /

全面にオレンジ！　健康的です。英語がアクセントに。

6 ｜ マークを作る

ご自分のマークづくりに
トライしてみましょう。

ご自分の名前をあらためて見てみると、新たな発見があるかも。デザインって、
この繰り返しです。どうぞ楽しんで！　その結果、良いものができるのですから。

鈴木 伝子　＝
すず

カワイイ！

貝塚 デザ夫　＝
かい

色田 桃郎　＝
もも

ここからウラ面です

林　ロゴ美　＝
はやし（木が２本）

深田 美千代 ＝ 314
314（ミ・イチ・ヨ）

イラスト：ICOOON MONO
＊ロゴに使用できますが、商標登録は禁じられています。ご注意を。

やっぱりロゴがなくっちゃね。店名がまだなら、自分の名前で練習を。
動物などを表す文字が含まれている場合は、どんどん使いましょう。
入っていたらとってもラッキー。ベタでいいんです。

● 動植物関連　親しみの持てるマークが、いっちょできあがり！

てづか、てじま　　　　　さくらい、さくら　　　　　はねだ、とば

くりた、くりやま　　　　えびはら、えびぞう　　　　ばば、うまだ

わかつき、つきしま　　　つるた、つるまち　　　　　まつだ、マツコ

サイト「ICOOON MONO」なら、イラストは黒と白の2色があると便利。白は、rgbに
「255、255、255」と入力します。
512px・PNG形式でダウンロードし、文書に[挿入]してから縮小します。

point!

ダジャレも
立派な
戦略だよ

相手がカードを手にしたとき、桃のイラストを見て「なんで桃なんだろう？　あ、桃子さんか」。これ、立派なコミュニケーションです。

● **数字**　語呂合わせで数字になりませんか？

サム	＝ 36	トミー	＝ 103	みさこ	＝ 335
さや	＝ 38	くみ	＝ 93	みく	＝ 39
さしこ	＝ 345	ごろう	＝ 56	つばさ	＝ 283

誰にでも！

● **オールマイティ**　頭文字も立派なマークです。

フォント：
まにまにおためしばん！

フォント：
あられ

フォント：
にくまるフォント

フォント：
ラノベPOP

ABCDE　　　FGHIJ　　　KLMNO

フォント：Uni Neue　　　フォント：Blinker　　　フォント：Vaderlands

7 ｜ できあがり

> ウラ面にマークを入れて
> 完成です。

読めば伝わるので文章で説明→文字ばかりでアレなのでイラスト追加→ゴチャついてきたから字を大きく太く。恐ろしい「盛りのサイクル」です。断ち切って。

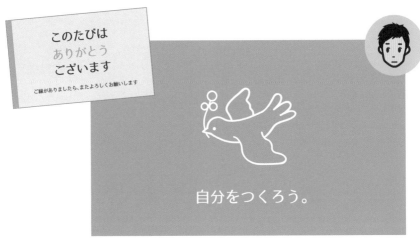

初めに考えたキャッチフレーズを入れても良い感じ。

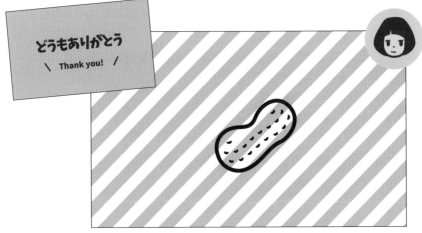

「鳩」に「豆」。2人の名前は何ていうの？

イラスト：ICOOON MONO

\ おまけ /
（ バリエーション ）

慣れてきたら、店名も同じように考えてみてください。すべてがカチッと
収まれば、最強の戦略ツールになります。色もポイント。　P.200 →

やすらぎで包む。
フォント：Letter Gothic Std Medium

親しみがあるね。フォント：はんなり明朝

清潔＆調和。フォント：森と湖の丸明朝(有償)

江丸さんのお茶。フォント：源暎アンチック

ウキウキ健康。イラストの雰囲気も合わせて。　フォント：Gardenia

色とフォントと
イラスト。
「何でこの絵？」
「なぜこのフォント？」
そう聞かれたときに、
「好きだから」ではない
理由を答えられたら、
プロも顔負け！

シンプルだけどクール！
フォント：Blinker

男酒ラブ。樽をイメージ。
フォント：Stardos Stencil

加藤さんちの和菓子。
フォント：こころ明朝休

いつも変わらず温かいエネルギーを平野がご提供します。　　フォント：はんなり明朝

陽気な思い出いっぱいの花屋さん。表裏でデザイン統一。
フォント：Bukhari Script

猿渡さん。清さと強さ。
フォント：Current Regular

（ デザインのたねあかし ）

01

存在しない未来を形にするのが、ブランディング。ぶれない自分との約束。

ブランディングと聞いて、難しそうだなと思った人は手を挙げて。でも、楽しかったでしょう？　デザインの「センス」と呼ばれるものとは、また違った能力が必要ですよね。複数人で考えても、盛り上がって面白い。

ブランディングは、私のような個人事業主や小規模の会社にとても効果があります。なぜなら、小さいからこそ大切なコンセプトを仲間と共有できるから。昔、私が巨大な企業に在籍していたとき、超絶有名なデザイン会社が企業ロゴを改変しました。大興奮の私を尻目に周りは、曲線に何の意味があるのか、なぜその色なのか等、まるで知ろうとしなかったのです。そんなことより、名刺など旧ロゴの差し替えに忙しそう。とても悲しい出来事でした。

これは大企業あるあるで、珍しくもない話。でも、従業員に関心がないのにお客さまが興味を持つはずがありません。ブランディングは、大切なお客さまへの約束ごと。同時に自分への約束でもあります。初心を忘れないためにも、自分でロゴを作ってみてはいかがでしょうか。

みらい

未来は、自分で、つくる。

これぞ、個人事業主の特権！　間違ったら修正すればよし。

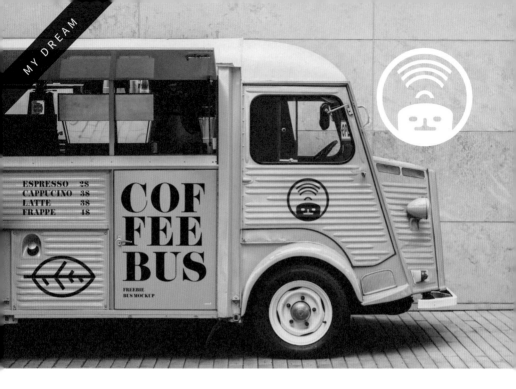

カフェバス

妄想店長①

ミチヨ商店

マークがあると便利。
いろいろなアイテムに
展開できますよ。
架空のお店で実験します。

● 私のロゴデザイン

3:14　314-store

ミチヨ商店
伝わる喜びをもっと
あなたのそばに。
http://314-store.com/blog/

フォローする　　メッセージ

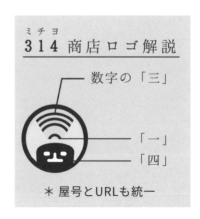

ミチヨ
314 商店ロゴ解説

数字の「三」

「一」

「四」

＊屋号とURLも統一

ロゴがあればなんでもできる

抽象的なマークはシンボル（またはロゴ）マーク、文字デザインはロゴタイプ、総称してロゴと呼ばれています。

どこのロゴ？

この本でデザインのサンプルを作るうち、「私も、お店屋さんしたいなあ」と思ったのが妄想店長シリーズ制作のきっかけです。おキラクですみません。

さて、ロゴはできましたか？ デザインのセンスより、なぜ？と自問することが大事。私の場合は職人への強い憧れを前掛けの紺色で表現。また、1人なのに「商店」というのも面白いなと、この屋号にしました。

▶イメージは「深い」「純粋」 ●○

この SNS よくない

絶望度 ◆◆◇

フォロワーが混乱する

3:14

本日、11時00分ちょうどから、セールスタートします‼
売切れ次第終了です！
全品70％ＯＦＦにしました！
妻は泣いていました（爆）！

絶望相談

なんか違和感があると言われた……違和感？ (30代・アパレル)

ハンドメイドブランドを立ち上げました。ホームページで販売、ＳＮＳでは
セールのお知らせやアイテム紹介などをしています。それを見た友人から、
商品とＳＮＳのイメージが違いすぎると指摘されました。どういうこと？

これはいいよネ

Try me!

写真も文も世界観を統一

3:14

SOLDES

本日、セールがスタートしました。
今期は小物もおすすめです😄
白T+デニムのシンプルな日は、シューズで遊び心をプラスして。
よりフェミニンなホワイトもご用意。
次の休日のお散歩にどうぞ🩶

楽観回答

文章等にも性格があります。多重人格にならないように

ＳＮＳはブランドの世界観を伝えるのに向いているので、良い切り分けですね。さらに、写真と合わせて文章にもこだわりを持ってブランドを作り上げてみませんか。メディアが違っても、雰囲気の統一を心がけましょう。

作り方は次ページ ➔

Chapter 1
2
そろえる
SNS

SNS

自分らしさをみがこう

私たちは、好きな話題や視点がそれぞれ違います。また、声の出し方や間のとり方・話すスピードも、人によって異なりますよね。子供に話しかけるとき、大人とは違う言葉を使うでしょう。文章や写真も、それと同じです。

\ STEP に入る前に /

0

重要

相手目線で見る

ブランディングにおいて「〇〇さんらしい」は、嬉しい言葉。ぶれないことは相手からの信頼につながります。さあ、写真や文章も印象をそろえましょう！

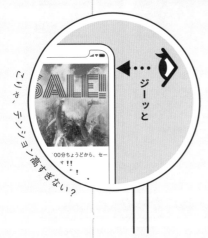

…ジーッと

☑ **相手はどんな人？　何を期待？**

色でいうとグリーン、トーンは明るい人。ナチュラルを好む。おのずと周囲にも似た性格の人が多い。バランスが大事。

☑ **どう見える？　伝わる？**

サイトとSNS、商品のイメージが違いすぎ。印象がバラバラで別会社のように感じる。SNSも日によって印象が違う。

☑ **デザインの役割**

印象をそろえて信頼されるように

→文章や写真が与える印象を意識する

\STEP/
1
そろえる

まずはコンセプトを
確認。ここが全体の
指標になります。

コンセプト

∨

色はコレ

ナチュラル

∨

イメージ

\STEP/
2
メリハリ

フォロワーを意識で
きたら、その人に話
しかけるつもりで。

多重
人格

たくさんの自分が存在
すると伝わりづらい。

∨

絞る

絞るほどメリハリがつ
いて、届きやすいです。

\STEP/
3
伝わる？

相手が好み、かつ自
分自身も好きなイ
メージを導き出して。

\ できあがり /

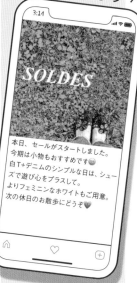

3:14

SOLDES

本日、セールがスタートしました。
今期は小物もおすすめです😊
白T+デニムのシンプルな日は、シュー
ズで遊び心をプラスして。
よりフェミニンなホワイトもご用意。
次の休日のお散歩にどうぞ🤍

相手目線で、もう一
度見てみましょう。

頼んだぞ！

次ページから実践！☞

(「らしさ」は 1つにしぼる)

SNS ——————————— ×
ソロエル ——————————— ×
イメージノトウイツ ——————— ×

POINT

文章や写真による印象の違いを確認

ブログやSNSの文章や、写真から受けるイメージを統一しましょう。バラバラだと読者が混乱します。「ブランディング」と「カラーチャート45」も参考にどうぞ。

P.028 → **P.200** →

色相 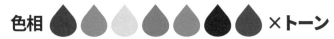 ×トーン

● 例：ネット販売のセールのお知らせ

では、アパレルのネット販売を例にとって表現します。違いを発見してね。

①200ページで色を選ぶ　②色に表現を合わせる

3:14

1 活動的で派手好きなお客さま向け

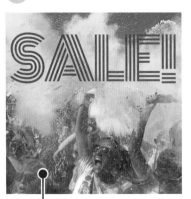

本日、11時00分ちょうどから、セールスタートします‼
売切れ次第終了です❗
全品70％ＯＦＦにしました❗
妻は泣いていました(爆)❗

解説
テンション高めだが必要情報は記載。最後の家族を入れたエピソードにも物語性のパワーがあり、印象に残る。

③画像の色使いやイメージも合わせる

普段何の気なしにアップしている、文章や写真。
実は、それぞれにイメージを持っています。フォロワーがストレスなく
読めるよう、そろえたほうがいいでしょう。そのSNSは誰のため？

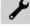

3:14

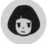

私はコレ

2 人懐っこく朗らかなお客さま向け

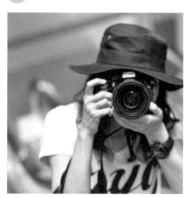

本日11時からセールが始まります。
これは、いつもは裏方の写真撮影担
当、ミチヨさんです。今回も、商品
のかわいさが存分に伝わるよう撮っ
てくれていますよ。
どうぞこの機会をお見逃しなく😃

解説

舞台裏の写真や文章から、店主がス
タッフを大切にしていることがわか
る。気さくな人柄が感じられる。

3 好奇心があり陽気なお客さま向け

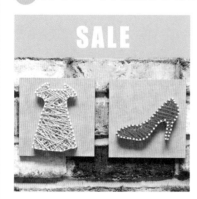

本日からセールがスタートします�
みなさま、どちらがお好きですか？
絵文字で教えてね♪
👕 →ワンピースブローチ
👠 →ヒールブローチ

解説

セールのお知らせと商品を紹介しつ
つ、コメントで参加も可能に。相手
への親しみと楽しさが伝わってくる。

写真：Unsplash 、写真 AC

9:41

4 ナチュラルで明るいお客さま向け 💧

僕はコレ

本日、セールがスタートしました。
今期は小物もおすすめです😄
白T+デニムのシンプルな日は、
シューズで遊び心をプラスして。
よりフェミニンなホワイトもご用
意。次の休日のお散歩にどうぞ 💚

解説

おすすめをクローズアップ。さらに
商品のある生活がイメージできるよ
う、具体的な提案を盛り込んでいる。

5 信頼を大切にする落ち着いたお客さま向け 💧

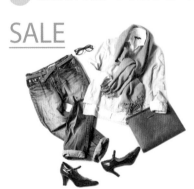

本日11時より、日頃のご愛顧に感謝
してセールを行います。
これからの季節にぴったり、合わせ
やすいリネンのシャツもご用意しま
した。シャツ1万3000円（税抜き）
→9000円（税抜き）

解説

内容をわかりやすく誠実に伝えてい
る。商品がコーディネイトされてい
ること、点数が多いことにも注目。

例の②と④は似ているので、同じサイトの文章でも気になりません。
一方、⑤と⑦ではずいぶん違います。同時に使うと面食らうかも。
メディア別に人格を変える変化球もアリですが、同メディア内では統一して。

9:41

6 神秘的でソフトなお客さま向け 💧

どうして自分を責めるんですか？
必要なときに他人がちゃんと
責めてくれるんだから
いいじゃないですか
ーアインシュタインー
本日、セールスタートです。

解説
店主が大切にしているのは、精神性
やミステリアスへのこだわりだとわ
かる。なかなかユニークです。

7 甘くロマンチックで、軽快な若いお客さま向け 💧

🖤みなさん、こんにちは 🖤 本日か
らセール始まります 👏 びっくりな
嬉しいこの企画 ✨✨✨ 本日限り
なのでぜひCHECKしてね ❣❣

解説
とにかくキラキラが大事♡♡
もちろんカワイイも大事♡♡♡
♡♡♡♡♡

このチラシ
よくない

絶望度 ◆◇◇

デザインが不統一

▲▲▲▲▲▲▲▲▲▲▲▲

まなびのプレゼン 発表者募集中！

発表日時：**3月14日（水）**

14時から16時
テーマ：自由に設定してください

参加人数：5チーム（お一人参加も大歓迎！）
発表時間：20分（質疑応答時間含む）
応募資格：図書館を利用し資料作成業務に生かしている方
応募締め切り：随時受け付け。次回は3/7まで

お問い合わせ先
まなびのプレゼンサークル
内線：4126　　担当：深田

▲▲▲▲▲▲▲▲▲▲▲▲

まなびのプレゼン 発表者募集中

発表日時：3月14日（水）
14時から16時
テーマ：自由に設定してくださ

まなびのプレゼン

発表日時：3月14日（水）14時から16時
テーマ：自由に設定してください
参加人数：5チーム（お一人参加も大歓迎！）
発表時間：20分（質疑応答時間含む）
応募資格：図書館を利用し資料作成業務に生かしている方
応募締め切り：随時受け付け。次回は3/7まで

お問い合わせ先
まなびのプレゼンサークル　内線：4126　　担当：深田

〔 絶望相談 〕

毎回違うテンプレートを使うしかない……

(40代・カフェ)

同じテンプレートで日付だけ変えるのもつまらないので、毎回違うものを
探して使います。でも、印象がバラバラになってしまう。自分で作るとあ
か抜けないし……。デザインに、いつも追いかけられている感じがします。

これはいいよネ

Try me!

１つの型をアレンジ

まなびの
プレゼン
発表者募集中
3月14日(水)
14:00〜16:00

募集人数：5チーム（お一人参加も大歓迎！）
発表時間：20分（質疑応答時間含む）テーマは自由です
応募資格：図書館を利用し資料作成業務に生かしている方
応募締切：随時受け付け。次回は 3/7 まで

お問い合わせ先　　まなびのプレゼンサークル　内線：4126　担当

まなびの
プレゼン
発表者募集中
3月7日(水)
14:00〜16:00

まなびの
プレゼン
発表者募集中
3月21日(水)
14:00〜16:00

楽観回答

続けることで一石二鳥、三鳥を狙いましょう

続けるのが大変だということと、プロっぽくないという2つのお悩みですね。よく相談を受けます。続けるって本当に大変なこと。では、それを逆手にとって、続けることでブランド力を上げていくのはどうでしょう。

作り方は次ページ ➔

チラシ

基本型を使いたおそう

背景素材やフォントは、ノンデザイナーの強い味方です。
使ってみれば、あっという間に完成度の高い仕上がりに。
さらにテキストの配置をそろえれば、ビックリするほどあか抜けます。

\ STEP に入る前に /

0

相手目線で見る

社内で行うセミナーの発表者を募集するチラシですね。考え方は、ブランディングと同じ。自分の代わりに参加者をご招待する。定期的に発行というのが、ポイントです。

☑ **相手はどんな人？　何を期待？**

- -

自分だけの時間も、気の合う人やモノとの出会いも大切にする人。人の話を聞くのが好き。セミナー参加には興味がある。

☑ **どう見える？　伝わる？**

- -

今まで作ったチラシを並べてみると、印象が散漫すぎ。同じセミナーのものとは思えない。そしてやっぱりあか抜けない。

☑ **デザインの役割**

- -

学びの楽しさと、らしさを発信

→マッチ＆一貫したデザインに

\STEP/
1
そろえる

文字がきちっとしていると、洗練度が違います。そろえよう。

**まなびの
プレゼン
発表者募集中**
3月14日(水)
14:00〜16:00

∨

> 左ぞろえ

募集人数：5チ…
発表時間：20分
応募資格：図書…
応募締め切り…

∨

> 背景を挿入

\STEP/
2
メリハリ

見出しは太く強いフォントを使用。数字は見やすさが命。

見出しのフォントの雰囲気も全体と合わせて。

∨

14日

数字の表現も、ひと工夫。メリハリON！

\STEP/
3
伝わる？

この型をアレンジして、作っていく。
続けることが大事！

\ できあがり /

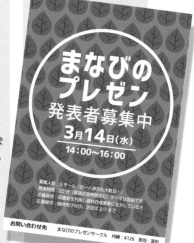

相手目線で、もう一度見てみましょう。

次ページから実践！☞

（ とにかく、そろえてみよう ）

POINT

①フォントと背景の準備　P.102 →

● 下のフォント（無償）をダウンロード・インストールします。

● 背景に使うお好みの画像を探して、データに挿入しておきます。
慣れないうちは、テクスチャよりも1枚絵のほうが扱いやすいです。

②円内の文字の置き方（A4縦で直径18cm、上端から3cm）

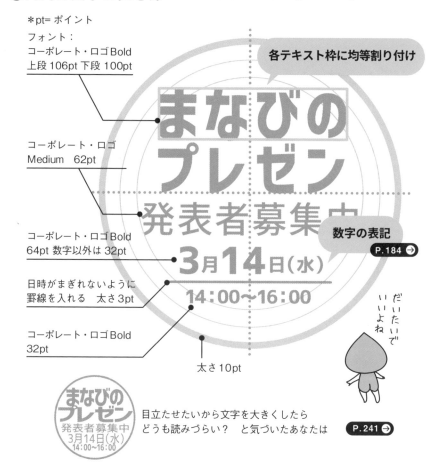

＊pt= ポイント
フォント：
コーポレート・ロゴBold
上段106pt 下段100pt

コーポレート・ロゴ
Medium　62pt

コーポレート・ロゴBold
64pt 数字以外は32pt

日時がまぎれないように
罫線を入れる　太さ3pt

コーポレート・ロゴBold
32pt

各テキスト枠に均等割り付け

数字の表記
P.184 →

だいたいで
いいよね

まなびの
プレゼン
発表者募集中
3月14日(水)
14：00〜16：00

太さ10pt

まなびの
プレゼン
発表者募集中
3月14日(水)
14：00〜16：00

目立たせたいから文字を大きくしたら
どうも読みづらい？　と気づいたあなたは

P.241 →

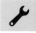
\ 作ってみよう /

1 | 見出しで目を引く

情報に優先順位をつける
ことは、基本中の基本。

円内の文字について、もう少し説明を。十分な余白をとっても、文字のバランスによってはインパクト不足で目を引かないことも。下の例を参考にして。

NO バランス悪し

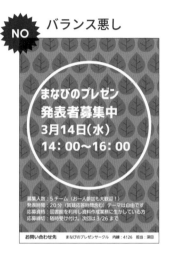

YES 内容に優先順位をつけた

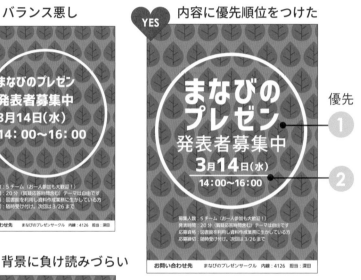

優先

NO 背景に負け読みづらい

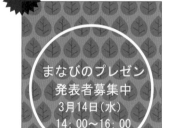

背景：Bg-patterns

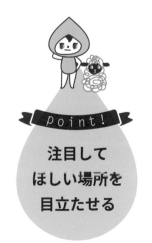

point!

注目して
ほしい場所を
目立たせる

2 ｜ 文章をそろえる

行や字の間、隙間の幅も
そろえると見違えますよ。

丸の下にある詳細情報のかたまりも、必ずそろえてください。見た目の良さに加え、わかりやすくなるので信頼を得られます。

NO そろっていて◎だがコロン（：）だと全体が目立たない

募集人数 ： 5チーム（お一人参加も大歓迎！）
発表時間 ： 20分（質疑応答時間含む）テーマは自由です
応募資格 ： 図書館を利用し資料作成業務に生かしている方
応募締切 ： 随時受け付け。次回は 3/26 まで

コロン

YES ブラケット（[……]）を使えば見つけやすい

[募 集 人 数] 5チーム（お一人参加も大歓迎！）
[発 表 時 間] 20分（質疑応答時間含む）テーマは自由です
[応 募 資 格] 図書館を利用し資料作成業務に生かしている方
[応 募 締 切] 随時受け付け。次回は 3/26 まで

広めにすると読み取りやすい

YES 見せ方を本文と変えれば目立つ＆わかりやすい

募 集 人 数	5チーム（お一人参加も大歓迎！）
発 表 時 間	20分（質疑応答時間含む）テーマは自由です
応 募 資 格	図書館を利用し資料作成業務に生かしている方
応 募 締 切	随時受け付け。次回は 3/26 まで

四角を使えば、さらに区別しやすい

フォント：メイリオ 15pt

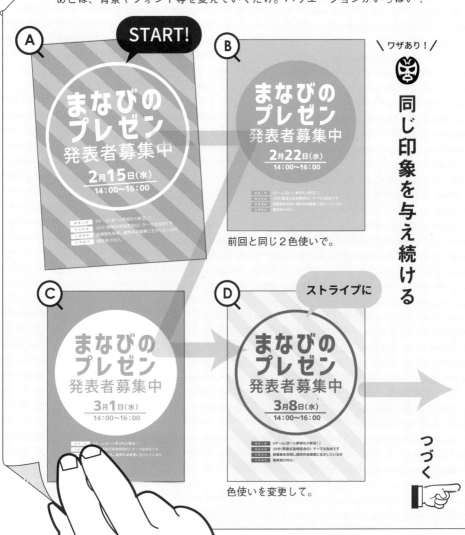

\ 作ってみよう /

3 ｜ 少しずつ変える

違っているけれども同じ、
という印象を保ち続けて。

あとは、背景やフォント等を変えていくだけ。バリエーションがいっぱい！

前回と同じ2色使いで。

色使いを変更して。

\ワザあり！/

同じ印象を与え続ける

つづく

背景：Bg-patterns

063

デザイン・マラソン開催中！

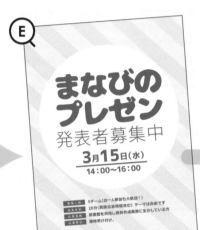

フォントは、にくまるフォント。

背景も変更

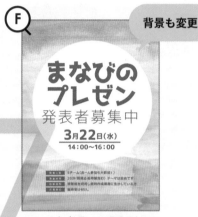

フォントをラノベPOPに。

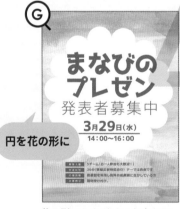

円を花の形に

花の形にしただけでも変わる。

背景と、花の中の色を逆転。

背景：イラストAC

一度に1箇所の変更でも、全体の印象は変わります。
ゼロから考えるわけではないので、制作時間の短縮にもなります。
同じ型を使っているので全体の統一感を保て、お客さまも安心。

花の形をとって文字を黒に。

円を復活、色使いを春らしく。

同じくピンク系で。

＼ ワザあり！／

自分も楽しみながら作れる

背景写真：Unsplash P.102 →

（ バリエーション ①）

いろいろな柄を当てはめてみました。同じようで違う、それがコツです。

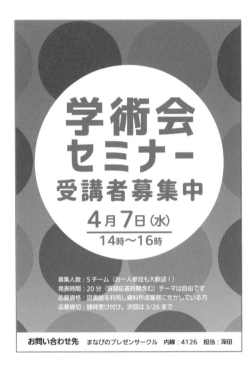

水玉やストライプの柄は内容が何であってもマッチするので、背景に使いやすいです。タイトルの文字が読みづらいときは、円の中を白くすればOK。

背景：背景素材フリードットコム、Unsplash
フォント：コーポレート・ロゴ Bold、同（ラウンド）

まなびの
プレゼン
発表者募集中

顔写真も◎

4月7日（水）
14時〜16時

募集人数：5チーム（お一人参加も大歓迎！）
発表時間：20分（質疑応答時間含む）テーマは自由です
応募資格：図書館を利用し資料作成業務に生かしている方
応募締切：随時受け付け。次回は3/26まで

お問い合わせ先　　まなびのプレゼンサークル　内線：4126　担当：深田

ダウンロードサイト「Bg-patterns」の画像は、
サイズや色をカスタマイズ可能です。
こだわりたいあなたにおすすめ。

背景：Bg-patterns　写真：ぱくたそ

次ページへ続く➡

（ バリエーション② ）

おまけ

これが全部無料って！

漫画の無料素材もたくさんあります。目を引く力は、やっぱり最強。

色をモノクロにすればコストも低減。

どんなセリフもはまる。センス爆発！

絵の一部を使うことも可能。P.102 →

イラスト：イラストAC
見出しフォント：やさしさアンチック

私だったら、必ず見てしまいます。

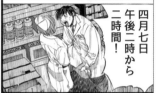

こんな仕事を1日中していたい。

何回やっても飽きません（笑）。

漫画ってスゴイ！　ありがとう漫画！

簡単な規約がありますが、
プロの作品を無料で使えます。
いいね！　P.178 →

ブラックジャックによろしく　佐藤秀峰

まんが工場

←素材

…だと！？

ワー
ッ
ブル ブル ブル
←素材
ブル ブル
ブル

ゴメオメオ

パパ
ッ
パパ
ッ
←素材

←素材

＊凝り性の人へ：EPS形式のファイルを扱えるツールなら、このように色を変えたり素材を組み合わせたりできます。

シーンと全然違った内容のほうが、落差が出て読者にハマリます。（68～69ページ参照）

ワノ！ツ

まんが風

← 無料フォント

← 素材

← 素材

← 自作

↓素材

フォント：やさしさアンチック　画像：マンガライン　（有償書籍）

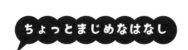

(デザインのたねあかし)

ちょっとまじめなはなし

02

自分の目を信じるか、数値を信じるか。
それが問題です。私は自分の目。

ちょっとした実験をしてみましょう。白紙のA4用紙1枚とペンを用意してください。次に用紙を縦長に持って、用紙の中心だと思うところにペンで点を打ってください。できましたか？　では、用紙を上下半分に折ってみましょう。どうですか。ほとんどの場合、打った点より下に中心の折り目がくるはず。あーら不思議。美大の授業で、よくあるシーンの1つです（笑）。

このように、人間の目はいい加減。アプリ上で中央ぞろえにしても、中心に見えないことが多々あります。せっかくそろえたのに台無しですね。私たちデザイナーは、こういった人体の不思議を体でたくさん覚えていきます。みなさんも「おかしいな？」と感じることがあったら、パソコンの数値よりも自分の目を信じて手動でそろえ直してはいかが。

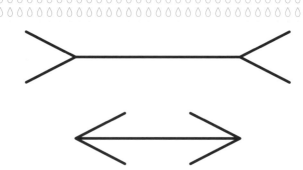

これは有名なミュラー・リヤー錯視。上下の線分は同じ長さです。どうしてそうなるの。

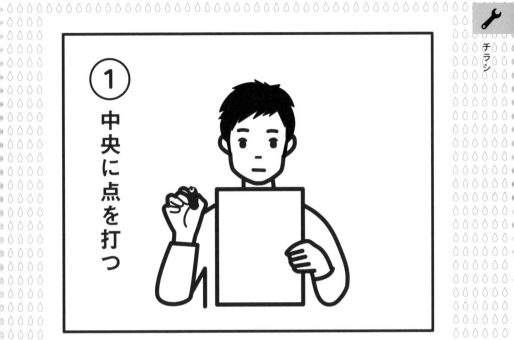

① 中央に点を打つ

② 驚く

中央を意識させるデザインのとき、デザイナーは要素を少し上に配置しています。

カフェ

妄想店長②

+michiyo

架空のカフェで行う
イベントのチラシを
いろいろ
作ってみました。

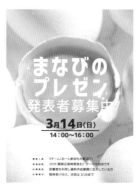

お店の中にある丸を集めて
みました。いいね。

写真：Unsplash

クラフト紙！

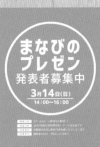

ナチュラルで長居したくなる

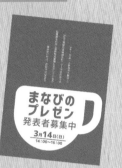

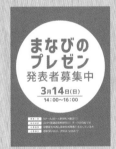

店内に張るポスターに文字がなくても、イメージカラーを入れるだけで統一感が出る。

まなびのプレゼン

お店のテーブルや壁の写真を背景にして。

店内で不定期にセミナーもしているという設定で、人が集まる心地いいお店が目標。店名には「+（プラス）」を入れました。ほんと、カフェのオーナーって憧れですよね。

明るく落ち着いたブルーやグリーンは、木の素材とも相性よし。先ほど作った基本型と同じ型を使い、お店中の丸を探して当てはめました。これで、お店との一体感が出ました。

▶イメージは「朗らか・自然」●●

Chapter 1

4

そろえる

メニュー

このメニューよくない

絶望度 ●◇◇

何だか読み取れない

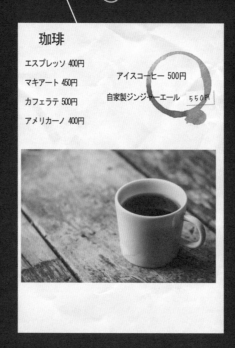

珈琲

エスプレッソ 400円

マキアート 450円

アイスコーヒー 500円

カフェラテ 500円

自家製ジンジャーエール 550円

アメリカーノ 400円

味になっていいかなとシミやシワもそのまま (40代・カフェ)

文字だけよりはいいかと思い、写真を入れました。コーヒーのシミはご愛嬌ということで（笑）。常連さんはメニューを見ないし。あっ、そういえば先日、外国のお客さんが来たときに見せたけど、わからないみたいだったね。

これは
いいよネ

Try me!

パッと見てすぐわかる

ボードに
挟んで

☕ **COFFEE**

ESPRESSO エスプレッソ	400
MACCHIATO マキアート	450
LATTE カフェラテ	500
AMERICANO アメリカーノ	400
COLD BREW 水出しアイスコーヒー	500

 ONLY NOW

HOMEMADE GINGER ALE 自家製ジンジャーエール	550

◣ 楽観回答

このままでも、変えてみても。あなた次第です

店主さんの大らかなところが、常連さんもお気に入りなんですね。らしさ
を追求すると現状がベストかも。でも次の機会には、新規のお客さまや最
近増えてきた外国人のかた向けに、見やすさも考えてみてはいかが。

作り方は次ページ ➡

メニュー

お客さまの視点で

見やすさ・わかりやすさは、デザインにおいての気配りです。
伝える情報は必要最低限に絞って、お客さまにストレスを与えないように。
注文は最初のコミュニケーション。お店の印象が、きっと良くなりますよ。

\ STEP に入る前に /

0

相手目線で見る

新規のお客さまが必要とする、ドリンク・メニュー。そもそも、メニューとは何のためにあるのか。こだわりの商品と同じくらい、メニューも大切にしてあげてください。

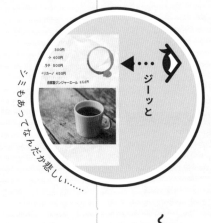

ジミもあってなんだか悲しい……

☑ **相手はどんな人？　何を期待？**

店の雰囲気を気に入り、新規で入店した女性。落ち着ける大人のカフェ店をパトロール中。イメージは大事だと思う。

☑ **どう見える？　伝わる？**

パッと見て何があるか不明。コーヒーの写真は意味がない。紙だけではぺらぺらで扱いにくい。汚れはだめ。英語も欲しい。

☑ **デザインの役割**

お客さまを思う気持ちの表れ

→いつでもフレッシュなメニューにしよう

OPEN

\STEP/

1

そろえる

テキストは左ぞろえに。そして、ボードを使ってみましょう。

そろえる

ESPRESS◯
エスプレッソ

MACCHIA◯
マキアート

LATTE
カフェラテ

はさむ

\STEP/

2

メ リ ハ リ

フォントを変え、グループ分け。アイコンがあれば親切です。

フォントを選択。ここは味があるものを。

∨

コーヒーのアイコンを置けば、認識しやすい。

\STEP/

3

伝わる?

お店の雰囲気を保ちつつ、わかりやすい見せ方に大変身!

\ できあがり /

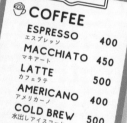

☕ COFFEE	
ESPRESSO エスプレッソ	400
MACCHIATO マキアート	450
LATTE カフェラテ	500
AMERICANO アメリカーノ	400
COLD BREW 水出しアイスコーヒー	500

ONLY NOW
HOMEMADE GINGER ALE 自家製ジンジャーエール 550

相手目線で、もう一度見てみましょう。

味があるとは
なにか

次ページから実践! 👉

（ デザインは、おもてなしです ）

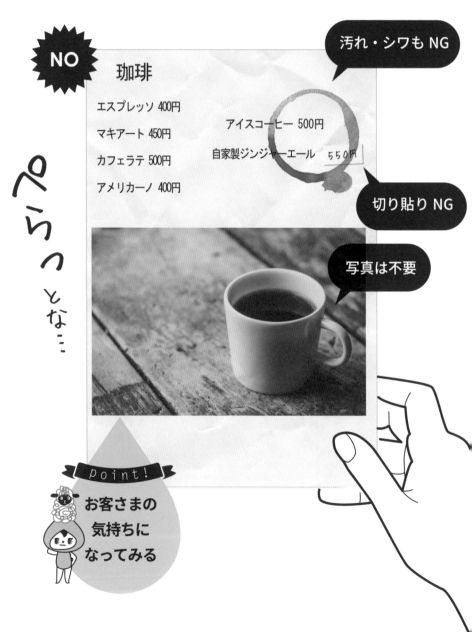

NO

汚れ・シワも NG

切り貼り NG

写真は不要

らっぺとな…

point!

お客さまの
気持ちに
なってみる

ボードを使えば、メニューがシワになりづらく扱いやすい。
文頭をそろえてグループ分けし、アイコンや余白を入れれば見やすい。
お客さまもきっと、何を頼もうかと悩む幸せを堪能できますよ。

YES

\ ワザあり！ /

いっそ英語を前面に出す

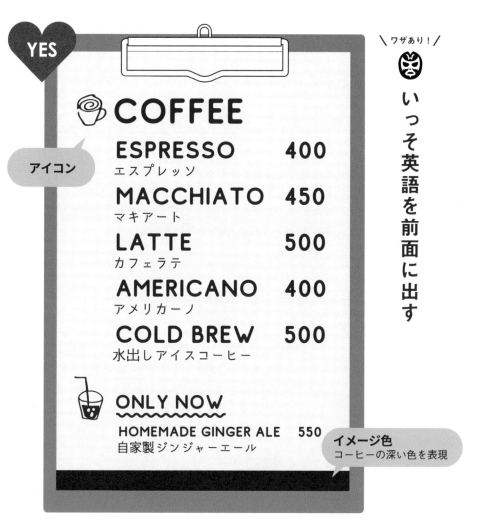

アイコン

COFFEE

ESPRESSO	400
エスプレッソ	
MACCHIATO	450
マキアート	
LATTE	500
カフェラテ	
AMERICANO	400
アメリカーノ	
COLD BREW	500
水出しアイスコーヒー	

ONLY NOW

| HOMEMADE GINGER ALE | 550 |
| 自家製ジンジャーエール | |

イメージ色
コーヒーの深い色を表現

ワードでは、イラストの部分的な切り抜きが可能です。　P.102

フォント：Comodo、木漏れ日ゴシック
アイコン：イラストAC

（ デザインのたねあかし ）

03

ちょっとまじめなはなし

四辺の余白は内容を魅力的に見せ、
かつ相手を疲れさせない魔法の額縁。

上下左右にたっぷりとった余白（A4サイズであれば少なくても15mmずつ）は、相手が読み進めるために重要な役割を持ちます。少しでも文字を大きくして見やすくしたい気持ちはとてもよくわかりますし、相手を思う気持ちはデザインに不可欠です。けれども、ほんの0.2mm文字が大きくなっただけでは、残念ながら可読性（読みやすさ）の向上は見込めません。

しかし、四辺に余白があれば相手は内容に集中でき、特別感＆きちんと感さえ演出できるのです。例えば、右ページのとおり。余白のないデザインは額縁のない絵画と同じ。価値がないように見え、また絵に集中できません。

余白を、偶然できた空きスペースくらいに思っていたとしたらもったいない。埋めなくては！　という強迫観念にも今日でバイバイです。無理やり文字を大きくしてみたり、イラストを入れて余白をごまかしてみたりしないでください。余白は、たまたまできるものではなく、あるべきところにあえて置く機能的なものなのです。

どゆこと？ P.238 →

余白
アリ

余白
ナシ

四辺に余白がないデザインは、セロテープで適当に貼りつけたスクラップのよう。

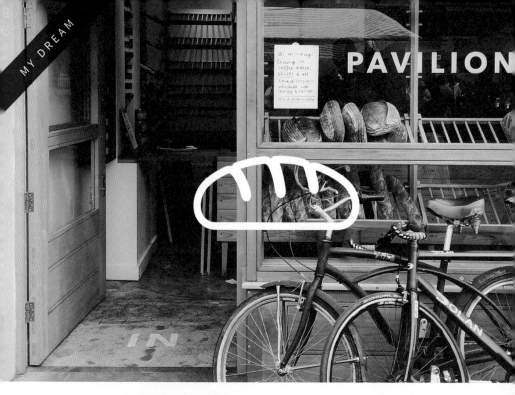

ベーカリー

妄想店長③

ミチヨズベイク

架空のパン屋さんの
イート・イン用
メニューを
作ってみました。

珈琲

エスプレ

マキア

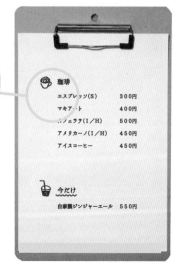

珈琲

エスプレッソ(S)	300円
マキアート	400円
カフェラテ(I／H)	500円
アメリカーノ(I／H)	450円
アイスコーヒー	450円

今だけ

自家製ジンジャーエール	550円

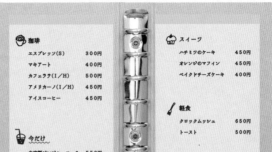

\きょうのおやつ/
珈琲ゼリーと
ナッツのアイスのパフェ
450円

フレッシュなものをパパッと

用紙を縦にするか横にするか、文字を縦書きにするか
横書きにするかでも、印象が変わりますね。

これはかわいい

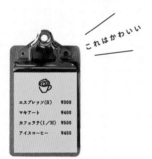

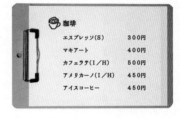

欧州に旅行したとき、さっぱり
わからなかったポーランド語の
メニュー。英語の表記がなんと
ありがたかったことか！
メニューというとカラー写真を
イメージするかもしれません
が、コーヒーやちょっとしたス
イーツなら文字だけでも十分。
1枚だけのメニューでもフォン
トやレイアウトに気を使うと、
差が出て面白い。ついつい、た
くさん作ってしまいました。

▶イメージは「あかるい」

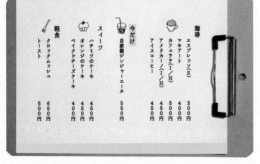

縦書きだと和風テイストも感じます。

フォント：はんなり明朝　アイコン：イラストAC

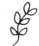

このパンフ よくない

Chapter 1

5

そろえる

三つ折パンフ
レット

絶望度 ●●●○

とても安っぽく見える

プロフィー

横須賀生まれ。多摩美術
ミュニケーション・デザイ
師匠は、世界標準となり
サイン制作者でもある、カ

お問い合わせは事務局
michiyo@314.

ミチヨ商店 会社案内

組織と
から

ミチヨ商店 会社案内

▶ **絶望相談** ▶

どうしたらいいのか、皆目見当もつきません （40代・食品店）

通常はプロに頼むものだと思いますが、私が作ることに。テキストはまと
めましたが、何をどう並べればいいのかわからない。悩んでいても仕方が
ないので、何とか完成させました。両面印刷し自分で3つに折りました。

これは いいよネ

Try me!

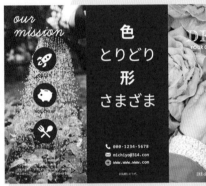

カチッとそろえた信頼感

楽観回答

本当は手を出してほしくない領域なんですが……

会社案内は名刺と同じで第一印象が非常に重要。手にした人は、会社の規模や姿勢をそのイメージで知ろうとします。おっしゃるとおりプロ任せが望ましいのですが、作るぞという気合いを感じました。やってみましょう！

作り方は次ページ ➡

三つ折パンフレット

信じてもらうために

会社案内の制作は責任重大。第一の目標は、相手をガッカリさせないことに置きましょう。プロでも大変なんです。でも大丈夫。とにかくそろえてカチッとしたデザインにして、写真で情緒的な表現を取り入れます。

\ STEP に入る前に /

相手目線で見る

仕事上のパートナーにお渡しする、デリカテッセン会社の三つ折パンフレット。ビジネスなので印象はきっちりとさせ、品質を落とすことなく誠実な印象に仕上げます。

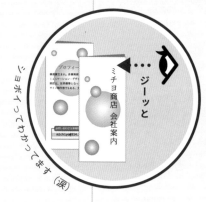

…ジーッと

ミチヨ商店　会社案内

ジョボイってわかってます（涙）

☑ **相手はどんな人？　何を期待？**

ビジネスの相手先。チープすぎたら社の印象が悪くなってしまうし、信用や契約にも関わる。第一印象が大事。

☑ **どう見える？　伝わる？**

素人ががんばって作りました感が満載で恥ずかしい。自社の印象が悪くなる。これじゃ、作らないほうがましか?!

☑ **デザインの役割**

チープにならず自社らしさを出す

→オーソドックスな内容+写真の魅力

\STEP/
1
そろえる

準備で進め方を決め
たら、あとは基本の
「そろえる」を遵守。

見出し

Abc

↓

本文は
読みやすい
フォント

↓

だいじ！

ページは
きっちり
3等分

\STEP/
2
メリハリ

写真とメッセージで
整合性をとり、イン
パクトを与えよう。

表紙にはお店を象徴
する、フレッシュな
写真を全面に使って。

↓

メッセージ
設定

メッセージも有効。自
社を表現するキャッ
チーな言葉で勝負。

\STEP/
3
伝わる？

プリントは、少し厚め
の紙がおすすめ。
少しの差で高品質に！

\ できあがり /

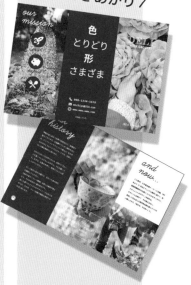

相手目線で、もう一
度見てみましょう。

カッコいいじゃん

次ページから実践！ ☞

（ 準備がだいじ＝家事とおなじ ）

素材集めを先に済ませる

絶対だめ！

NO やってしまいがち

・とにかく作り出す
・作りながら考える

＼ワザあり！／

準備がすべてを制す！

YES 初めに各部を準備すれば、
質はグッと上がり時間も短縮

①資料の目的は？

→自社の印象をアップする

②問題点は？

→質が低い。現状では印象が良くない。

③与えたいイメージは？

ビジネスをふまえ「知的」「信頼性のある」

④素材集め

・テキスト、写真、アイコン、メッセージ

・「色とりどり　形さまざま」

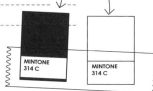

MINTONE
314 C

MINTONE
314 C

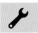
\ 作ってみよう /

1 | 1ページを3等分に

正統的な情報の提供方法
が信頼感を与えます。

合計6ページの資料として区切って考えると、レイアウトしやすいです。

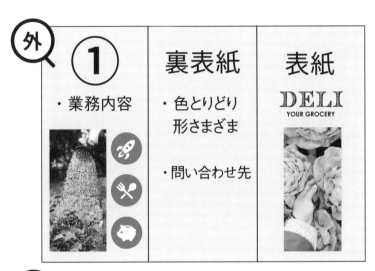

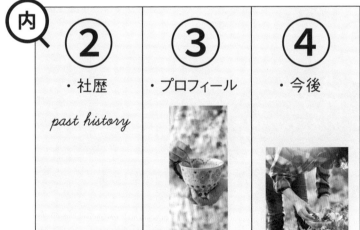

写真：Unsplash　フォント：Vaderlands、Learning Curve 4.0

「誰のためのデザイン？」。それはもちろん相手のためだけれど、
デザインが上手くできれば、自社の印象は確実に向上し、
結局は自分のためにもなります。ぜひ挑戦してみて！

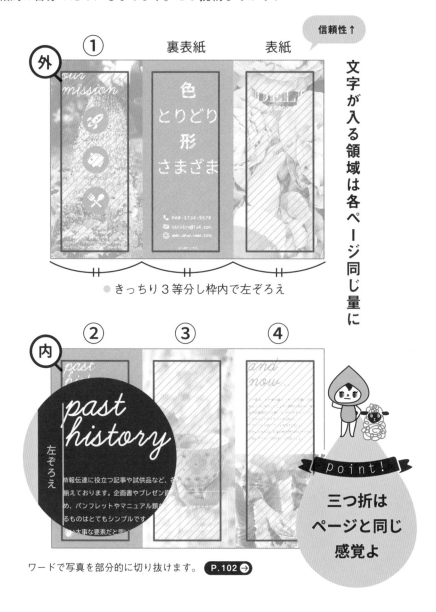

きっちり3等分し枠内で左ぞろえ

ワードで写真を部分的に切り抜けます。 P.102 →

2 ｜ 手にとるときは？

> パンフを手にとりどうやって扱うかも、考えてみよう。

● 手にとったとき

第一印象

● 裏を見たとき

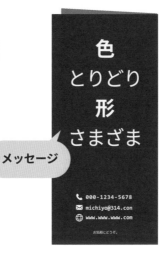

色
とりどり
形
さまざま

📞 000-1234-5678
✉ michiyo@314.con
🌐 www.www.www.com

お気軽にどうぞ。

メッセージ

＼ ワザあり！ ／

必ず見え方を確認する

● 開くとき

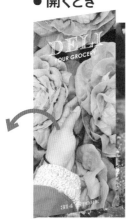

見え方

past history

our mission

不自然だったらページの並びを修正する。

(バリエーション ①)

ピンク
似合うかね

モノトーン以外に1色だけ使うと、より堅実な印象を与えられます。

配色イメージ：シック＆エレガント
黒に淡いピンクを合わせて、女性的な優しさと洗練を。

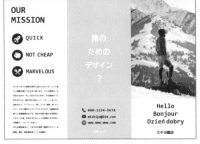

配色イメージ：モダン＆さわやか
黒に淡いブルーを合わせて、清潔感の中にも知的さを。

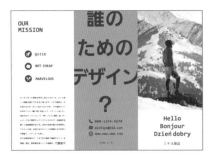

配色イメージ：ダーク＆ナチュラル
黒に薄い茶色を合わせて、土の温かみと強さを。

写真：Unsplash　イラスト：ICOOON MONO

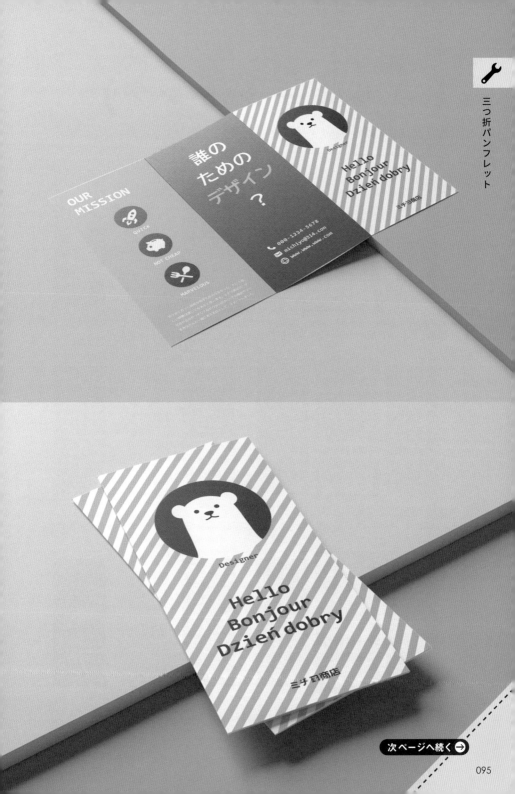

次ページへ続く →

（ バリエーション ② ）

あえて写真を使わず色だけで。2色使いだと、クリアなイメージですね。

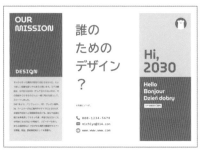

配色イメージ：春
春の軽やかさや楽しさが伝わる。写真やイラストがないと配色が引き立つ。

配色イメージ：夏
木々の緑と水の青。夏らしさを引き立てる鮮やかな配色で清々しさや清涼感を。

配色イメージ：秋
深みのある茶色と赤みがかった茶色でぬくもりを表現。実りの秋をイメージ。

イラスト：ICOOON MONO　フォント：MuseoModerno

OUR MISSION

誰のためのデザイン？

DESIGN

せっかく作った資料が相手に伝わらなかった、という悔しい経験は誰にでもあると思います。ミチヨ商店は、なぜ伝わるのか（そして伝わらないのか）、その理由やコツをみなさんと一緒に考える店として、スタートしました。2008年より、パンフレット、POP、プレゼン資料、DM、ホームページなど業界やメディアにとらわれず、企画制作全般へと活動範囲を広げる。自社や自身の魅力を再発見してもらうため、本当に伝えたいことを明確にするお手伝いが得意で、リピーターも多い。

また企業研修など、さまざまな場所で講演やセミナーを開催。現在、要約筆記者としても稼働中。

お気軽にどうぞ。

📞 000-1234-5678
✉ michiyo@314.con
🌐 www.www.www.com

Hi, 2030

Hello
Bonjour
Dzień dobry

ミチヨ商店のご案内

PAST HISTORY

OR DATA

AND NOW...

QUICK

情報伝達に役立つ記事や試供品など、各種取り揃えております。企画書やプレゼン資料をはじめ、パンフレットやマニュアル類など、私の作るものはとてもシンプルです。これも、失敗しない大事な要素だと思います。

みなさんのいつもの作り方とは、手順やアプローチが違っているかもしれません。でもお願いです。まずは、記事を参考に、現場でどんどん試してみてください。

そして相手に伝わる喜びと、伝わった後の変化を堪能してください。「相手が変わっていく瞬間」を感じる機会が増えたら、それが店主の一番の幸せです。良くも悪くもゴリゴリのデザイナーではありませんが、その分、フツー目線で情報を発信できればと思います。

NOT CHEAP

こんにちは、情報デザイナーの深田幸千代です。この頁は、敷居る店のほうからミチヨ商店にお越しいただき、どうもありがとうございます。

PROFILE

横浜生まれ。多摩美術大学卒のコミュニケーション・デザイナー。師匠は、世界標準となった非常口のサイン制作者でもある。太田幸夫。

MARVELOUS

二十数年、大手複合機メーカーに在籍。1993年より15年ほどマニュアル業界に浸かり、取扱説明書制作の仕事につ
いたのをきっかけに、ドキュメントのデザインを始める。デザインとは何か？ その答えはない。苦労して生み出した制作物を誰も読んでくれない悔しさから、「伝わる、その先へ」をキャッチフレーズに独自のメソッドを開発。

トリセツの達人として雑誌 Forbes や読売新聞、テレビ東京などに登場。一般書籍に加えて「広告の中の図説デザイン」「コミュニケーションデザイン一目で見ることばのデザイン」など、デザイン書でも紹介される。

黒プラス1色で写真がなくても、アイコンを使えばチープにはなりません。

（ デザインのたねあかし ）

ちょっとまじめなはなし

ビジネス文書において、色は機能的に使いたい。美しさや装飾のためでなく。

会社案内の制作目的は、社外の人に自社を知ってもらうこと。少しでも印象付けたいのか個性的なデザインも見かけますが、初めて作るのであればシンプルが一番です。冒険はせず、その会社らしさや製品・サービスの品質を明快に表現するのが良いかと思います。

表現の中でも難しいのが、配色です。色の世界が一筋縄ではいかないことは、みなさん経験済みかもしれませんね。気をつけていただきたいのは、ビジネス資料の配色は機能的に使うべしということ。美しさや、装飾性は二の次です。

例をあげて説明します。機能的とは、「マーカーの色は黄色でもピンクでも大差ない。重要なのは、どこに引かれているか」ということです。

深い！

色

「配色はセンス不要」とか「ルールがわかれば簡単！」とか、言えればいいのですけれども。

トリミング
サロン

妄想店長④

hachi

架空のサロン用に
犬猫たちの
三つ折パンフレットを
作ってみました。

フードつきパーカ	ベレー帽	ニットキャップ
男の子にも女の子にも似合う ユニセックスなデザインです。 ワンちゃんネコちゃん両方に。 S, M, L, XL, XXL ￥3,300	おしゃれなペット用服を お探しの方におすすめです。 ちょこんとのったベレー帽が素敵。 S, M, L ￥1,100	素材感もおしゃれで高級感があります。 フワフワでワンちゃんも お気に入り間違いなしです。 S, M, L ￥1,100

お洋服とか置いてますね。
最近のトリミング屋さん。

写真：Unsplash

いいにゃ！

かれらが主役。かざりはいらない

このまま店内のポスターにも使えそう。肉球だけ、しっぽだけなどの写真も絵になりますね。

犬や猫に限らず、私は子供のときから動物が大好きです。大きくなったら動物関連の仕事につきたいと、ずっと思っていました。あれ？ デザイナーになっとるぞ。

さて、三つ折パンフレットならば外面に1枚の写真を使いたい。これ、簡単そうに見えるけど、写真のトリミングは折ったときのバランスを考える必要があります。挑戦してみて！

▶イメージは「朗らか」 ●●

\キミならできる！/

🎭 パソコンを使った制作のヒント

ワード・エクセルでOK！

この本のサンプルは、普段からワード・エクセル・パワーポイントで写真を入れた文書を作成している人であれば、同じ要領で作れます。何を使うか迷ったときはパワーポイントがおすすめ。ワードでもSNS用画像をPNG形式で書き出せます。思いのほか簡単ですので、興味があれば調べてみてね。

素材ダウンロード時の注意

プロっぽく仕上げるために欠かせないのが、フォントやイラストの素材です。パソコンにダウンロードしてお使いください。また、無料であっても商用利用ができなかったり、著作権の記載や使用の報告が必要だったりする場合があるので、必ずサイトの規約等をご確認ください。

フォントのインストール

ダウンロードしたフォントファイル（拡張子が「.ttf」または「.otf」）をダブルクリック→表示された画面で[インストール]をクリック。再起動後にフォントが使えます。

イラストのファイル形式と取り込み方法

ダウンロードの形式で迷った場合、背景を透明で使うときはPNG、写真や水彩素材などのときはJPGがおすすめ。また、素材はワード等ではリボンの[挿入]タブで[画像]などのコマンドを選んで挿入します。テクスチャ機能で取り込んだとき、[ファイル]メニュー→[オプション]→[表示]メニュー→[印刷オプション]で、[背景の色とイメージを印刷する]をオンにしないと印刷されないので注意して（Word 2016の場合）。

ワードでイラストの一部を使いたいときは

絵の一部を四角く切り抜けます。画像を選んだら[図の形式]タブで[トリミング]を選択し、画像のいらない部分を端から削ってください（Word 2016の場合）。

Chapter 2

メリハリ

メリハリ

そろえたからこそ、メリハリが生きてくる。
メリだけでも、ハリだけでもだめ。
相乗効果のパワーを感じて！

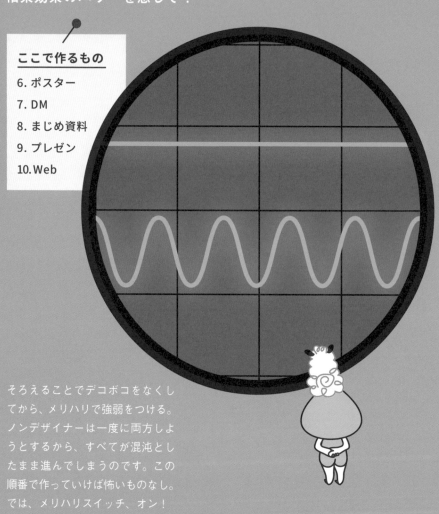

ここで作るもの

6. ポスター

7. DM

8. まじめ資料

9. プレゼン

10. Web

そろえることでデコボコをなくし
てから、メリハリで強弱をつける。
ノンデザイナーは一度に両方しよ
うとするから、すべてが混沌とし
たまま進んでしまうのです。この
順番で作っていけば怖いものなし。
では、メリハリスイッチ、オン！

メリハリ最強！

OFF

OFF ON　OFF ON　OFF ON

ON ON
OFF OFF

ON ON
OFF OFF

ON OFF

メリハリスイッチ
オン！

このポスター よくない

絶望度 ◖◗◗

これ、何のポスター？

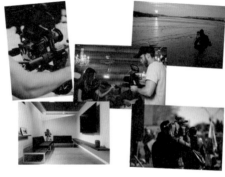

camera school

MICHIYO

どなたでもお越しください。

女性による女性のための写真教室をご紹介します。ミラーレス一眼や一眼レフを買ってはみたものの、なんだか使いこなせないという女性にもおすすめですが、この初心者向けの写真教室も、撮影のコツはもちろん、基礎の知識や操作方法はまで丁寧に教えてもらえます。でも、初心者向けの教室はたくさんありますよね。カメラブランドの教室のほかにも、プロの写真家が主宰している教室でも、さまざまな教室があるため、どこを選べば良いか迷ってしまう人も多いと思います。難しい言葉や写真の理論もわかりやすく教えてくれることでしょう。

そこで、写真教室の選び方と、おすすめの写真教室をランキングにして紹介。子供、動物、静物、風景やポートレート、カフェ撮影などに特化したレッスンもあり。また、出張レッスン、女性限定レッスンを設けている教室も。写真中カメラに興味のある女性のための写真教室は、先生も生徒も女性、機械が苦手でも、カメラを持っていない初心者の方でも安心。

お問い合わせ先：深田写真教室
宇宙区星が丘 1-2-3 TEL:000-1234-5678
随時見学可能です。お気軽にお問合せください。

| 入会金無料 | 無料体験 | 初心者歓迎 |

絶望相談

どうしてこうなるの。写真の腕は確かなのに （50代・写真家）

写真教室を開いています。自分の作品を使うのが一番だろうと自信作を並べたところ、あまりにもやぼったく自分でも驚いています。とても集客できるレベルではない。でも、どこがだめなのか正直わかりません。

これは いいよネ

モノクロ写真×メッセージ

Try me!

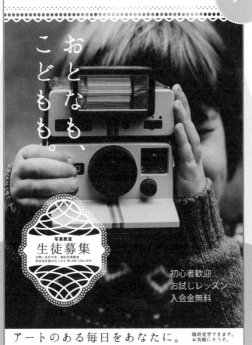

おとなも、こどもも。

写真教室
生徒募集
お問い合わせ先：濱田写真教室
豊田市足星が丘 1-2-3 TEL.000-1234-5678

初心者歓迎
お試しレッスン
入会金無料

アートのある毎日をあなたに。　随時見学できます。お気軽にどうぞ。

パッと見て言いたいことがわかるように

言葉だけで説明しようとすると、どうしても話が長くなりますよね。写真もこれと同じで、枚数が多くなりがち。ポスターの役割は目を留めてもらうこと。言いたいことが散漫になってしまうと、相手には伝わりません。

作り方は次ページ →

Chapter 2

6

メリハリ
ポスター

ポスター

必要なものだけにする

ポスターとの出合いは一瞬です。伝えるために、メッセージはシンプルに。
「そうそう！」と感じてもらえれば、コミュニケーションが成立します。
共感は、とても大切なデザインの要素です。

\ STEP に入る前に /

相手目線で見る

写真教室の生徒募集のポスター。ポスターなので、遠くから
見ますよね。ですから、街に溶け込んでしまわない工夫が必
要です。沈んでも悪目立ちしてもだめなんですよ。

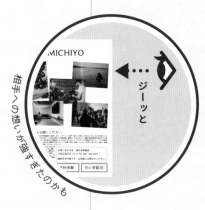

相手への想いが強すぎたのかも

ジーッと

☑ **相手はどんな人？　何を期待？**

一眼レフを買ってはみたものの、使いこ
なせていないと感じている女性。写真やカ
メラ、アートには昔から興味がある。

☑ **どう見える？　伝わる？**

少し離れて見たら、文字が全然読めない。
近づいて読もうとも思えない。写真も、
ごちゃごちゃで何だかわからない（涙）。

☑ **デザインの役割**

「アートは楽しい！」を伝える

→1枚のモノクロ写真＆メッセージで勝負

3

伝わる？

写真の力が、メッセージで引き立ちました。これは見てしまうね。

\ できあがり /

相手目線で、もう一度見てみましょう。

\STEP/

2

メリハリ

メッセージで写真をより魅力的に。相手の共感を呼び起こす。

写真を選択。相手好みのものをチョイス。

∨

メッセージを決定

シンプルなものほど、スッと入ってきますよ。

\STEP/

1

そろえる

レース素材を追加すれば、モノクロでも優しい雰囲気に。

はんなり

あ

∨

レース

＋

モノクロシビレる

次ページから実践！

（ メリハリをつける ）

メリ　ハリ

＼ 作ってみよう ／

1 ｜ 素材の準備

モノクロでもカラーに見劣りしない素材を選びます。

レース素材とフォントを探して、ダウンロード＆インストールしておきましょう。

P.102 →

細かすぎない
レースを選択。

ここに
文字が入ります。

おとなも、こどもも。

写真教室
生徒募集

初心者歓迎
お試しレッスン
入会金無料

アートのある毎日をあなたに。

明朝体のフォントで落ち着いた雰囲気。

おとなも、こどもも。

レース素材：ダ・レース　フォント：はんなり明朝　写真：Unsplash

2 ｜ キャッチコピー

> 長々と語っても、誰も読んでくれません。寂しい。

写真が気になった人は、次に文字を読みます。そこにメリハリを投入。「あなたのための情報です」と、語りかける気持ちで。長すぎたら読んでくれません。

（スルー）

NO どなたでもお越しください。

よく耳にする言葉では、誰も振り向きません。

＼ ワザあり！ ／

👹 キーワードがあれば十分

YES 縦書きで印象的に。**写真ともマッチ。**

おとなも、こどもも。

お客さま：
そうそう！

写真教室の気持ち：
「みんな写真が大好き！
あなたもですよね」

YES 相手を取り込む

お客さま：
そうしたいな

アートのある毎日をあなたに。

写真教室の気持ち：
「アートと暮らす生活を、私たちは応援します」

3 | 写真を選ぶ

内容に合っていて、かつ
魅力的なものを選択。

著作権フリーのダウンロードサイトで、メッセージに合う写真を見つけましょう。

かわいい

硬いかな

point!

**自分の心が
動く写真を
選んでね**

写真：写真 AC

ノンデザイナーがポスター等の写真を使うときは、プロが撮ったものがおすすめ。コツは、初めから著作権フリーのサイトで探すこと。良い写真があっても、著作権等で使えないとガッカリですから。

P.178 ➡

子供　教室 🔍

印象が薄い

見た瞬間、
「いいな！」と
思えるものを

YES

● **キレイにプリントするためには**
プリント用には、できるだけ高画質の写真を選んだり縮小したりして使うのがコツ。72dpiの画像であれば、取り込んだ後で5分の1程度に縮小するのがおすすめです。

● **ワードでモノクロ変換**
取り込んだ写真を選択し、[図の形式]タブ→[色]→[色の変更]で[グレースケール]を選びます（Word 2016の場合）。

\ おまけ /
(バリエーション ①)

写真を替えるだけで、いろいろ応用可能。ここでは子供の写真にしました。

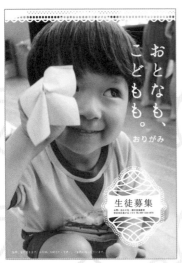

上手にできたね。

楽しそうなのが良いですよ！

かっこいいゾ！　聴かせて！

写真：写真AC

モノクロ写真を推す理由

写真だけを見ると、同じものならフルカラーのほうがきれい。
けれども上のサンプルのとおり、街なかに掲示してみると風景に馴染んでしまいます。
モノクロのほうが、不自然さゆえ目に留まりメッセージ性が際立ちます。

写真：Unsplash

次ページへ続く ➡

＼ おまけ ／
（ バリエーション ② ）

キャッチコピーの文字が読みづらい場合は、写真の外に出してしまいしょう。

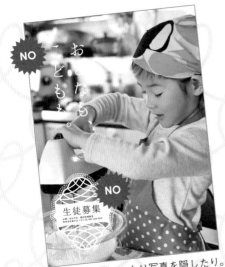

文字が読めなかったり写真を隠したり。

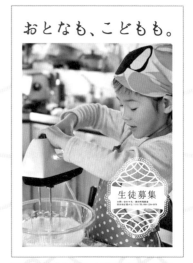

写真を縮小して、上段にスペースを。

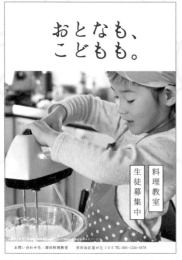

キャッチコピーを2行にしてみました。

写真：写真AC

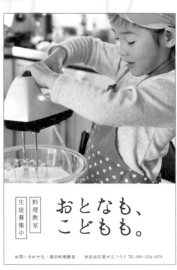

写真とコピーの上下を入れ替えても。

おとなも、こどもも、料理教室

＼ いつでも ／
生徒募集　お問い合わせ先：深田料理教室
世田谷区星が丘 1-2-3 TEL:000-1234-5678

あまりに素敵な写真なので、ついハートを入れてしまいました。
カラー写真では、せっかくの加工も目立ちません。

こういうアクセントが効くのは、 モノクロ写真ならでは。

次ページへ続く ➡

\ おまけ / （ バリエーション③ ）

プラス1色で印象がガラリと変化。スポーツなど、躍動感があるときに◎。

SKIの文字を縦にして紙面いっぱいに。

瞬間を円で切り取る。この躍動感！

サーフィンのイメージを英字で表現。

Sを白抜きに。面白さを表して。

フォント：Current Regular、Andrea Script

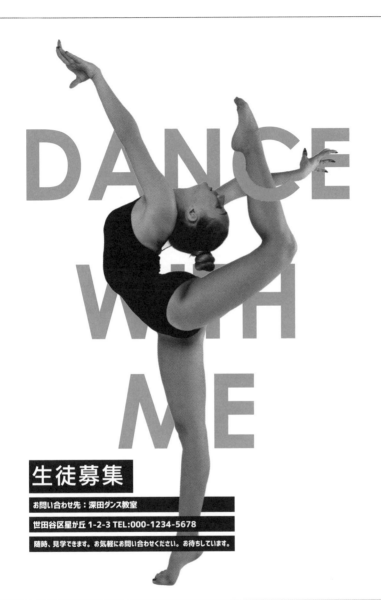

DANCE
WITH
ME

生徒募集

お問い合わせ先：深田ダンス教室

世田谷区星が丘 1-2-3 TEL:000-1234-5678

随時、見学できます。お気軽にお問い合わせください。お待ちしています。

もし、背景を透過にできたら、上のポスターのような遊びも可能。
手足と文字の上下が奥行きを感じさせますね。
写真がとても魅力的なので、
加工しなくても、十分な効果がありますが。

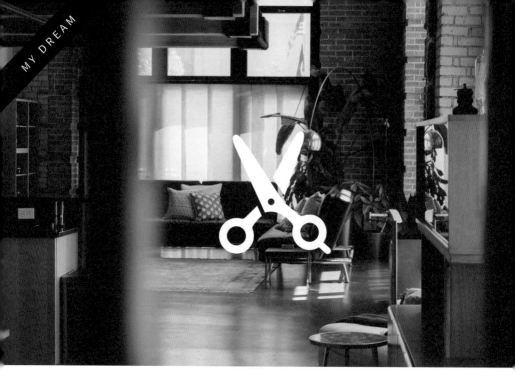

ヘアサロン

妄想店長⑤

ミチヨ理髪店

架空のヘアサロン用の
ちょいとアートっぽい
店内ポスターを
作ってみましたよ。

ビュリフォー

デザインしてたら、無性に髪を切りたくなってきました。終わったらカットしに行こう。

写真：Unsplash　イラスト：ICOOON MONO

ヘアをラインにしてみたら

いらっしゃいませ。

ミチヨ理髪店

どういたしましょう。

ミチヨ理髪店

ミチヨ理髪店

「バサアッ」と。はさみに加えてくしも追加。

切りましょう。

ミチヨ理髪店

フレームによっても印象が異なります。ゴールド。

美容院の写真って、髪をきれいにカットしスタイリングもバッチリ決まってる。ここでは逆に、乱れまくるビフォーの写真を使ってみました。
そういえば以前、私がデザイナーだと知った担当者が、「どのサロンの技術も実は大差ない、デザインで差別化したい」と。パーマ屋さんと呼ばれていた頃とは、事情が違うんでしょうね。がんばれ！

▶イメージは「強い意志」

このはがき
よくない

絶望度 ◆◆◇◇

何これ？……えーっと

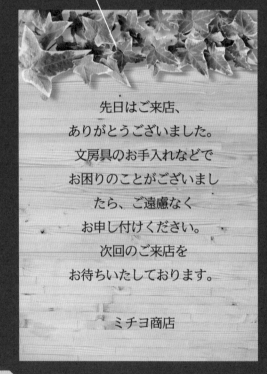

先日はご来店、
ありがとうございました。
文房具のお手入れなどで
お困りのことがございまし
たら、ご遠慮なく
お申し付けください。
次回のご来店を
お待ちいたしております。

ミチヨ商店

絶望相談

お客さまに定期的にDMを出したいけれども　(30代・文具店)

いつも定型文になってしまいます。ごあいさつ、感謝、「ご来店をお待ちしています」。その他に何を伝えたらいいのかわかりません。クリスマス等イベントがあればいいのですが、特に何もないときはどうすればいいの？

これは
いいよネ

Try me!

何これ？スキかも

> Never,
> never, never,
> never,
> give up.

" 決して、決して、
決して、決して、諦めるな。 "
— ウィンストン・チャーチル —

楽観回答

せっかくのお手紙です。取っておきたくなるものを

お手紙を送るのはお互いにとても新鮮なこと。でも、お買い上げのお礼だけだと毎回同じ文面になり面白くありません。そこで、あなたからメッセージを発信して。だって、文房具はそのためにあるのだから。

作り方は次ページ ➡

DM

相手を ハッ とさせよう

今の時代、手触り感のあるDMは新鮮。筆記用具のイメージともマッチしています。文房具屋さんからお手紙が届く。いいですね。受け取ったら、次が楽しみになるようなコミュニケーションがとれたら、お互いに嬉しいですよね。

\ STEP に入る前に /

重要

相手目線で見る

文房具屋さんのDM。通り一遍のものではポストの中で他の郵便物と交じってしまうので、差別化が決め手。背景とフォントに素材を使い、お店の温かみを出していきましょう。

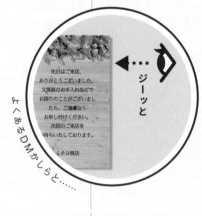

よくあるDMかしらと……

ジーッと

☑ **相手はどんな人？　何を期待？**

文房具好き。優しい世界を持っている。共感すると、つい買ってしまう。店の買い付けや新入荷を楽しみにしている。

☑ **どう見える？　伝わる？**

温かみを出そうとしたが、見事に失敗している。ありふれてしまった。うちの店っぽくもないし、がっかりさせるかも。

☑ **デザインの役割**

この店は「いつもここにいます」

→メッセージをオリジナル感覚で表現

▶ 相手のニーズは「優しく深い」

P.200 ➡

\STEP/ 1

そろえる

手書き風フォントと
アイコンで温かみを
プラス。印象をそろ
えます。

手書き風

Abc

↓

アイコンは、筆記具＝
ペン＝ペン（ギン）で。

水彩風

\STEP/ 2

メリハリ

自分の今日の気持ち
に合う言葉をメッ
セージにして。

メッセージを
決定

扱いやすい英文がおすす
め。翻訳文も記載して。

↓

文章を
傾ける

\STEP/ 3

伝わる？

意外性を味方につけ
よう。これがポスト
に来たら私は嬉しい。

\ できあがり /

Never,
never, never,
never,
give up.

" 決して、決して、
決して、決して、諦めるな。
—ウィンストン・チャーチル "

相手目線で、もう一
度見てみましょう。

ミチヨ理髪店で
パーマあてた

次ページから実践！☞

(メッセージ × デザイン)

\ 作ってみよう /

1 | 素材を集める

メッセージを決めたら、素材を集めましょう。

下の検索ワードを参考に、今の気持ちにピンとくる言葉を見つけます。次に、内容にマッチした手書きのフリー・フォントも探しましょう。手作り感を演出できます。

英語　短い　名言　🔍

英語は新鮮

Couldn't be better.

絶好調です。　　フォント：Andrea Script

Less is more.

少ないモノで豊かに。　　フォント：Attractype Reborn

Take your time.

時間をかけていいんだ。　　フォント：Jullian

DO NOT JUDGE.

決め付けないで。　　フォント：Christina Gardiner Sans

ここでは「優しく深い」がコンセプト。優しさは背景に込めました。水彩がいい味出してます。文房具のイメージにもマッチ。一方、手書き風文字で深さや強さも表現しましょう。このギャップで、世界観を伝えます。

背景の画像を探します。言葉の意味に合った色をチョイスして。
水彩だと、手書き風文字とあいまってメッセージ性がより強く出ます。

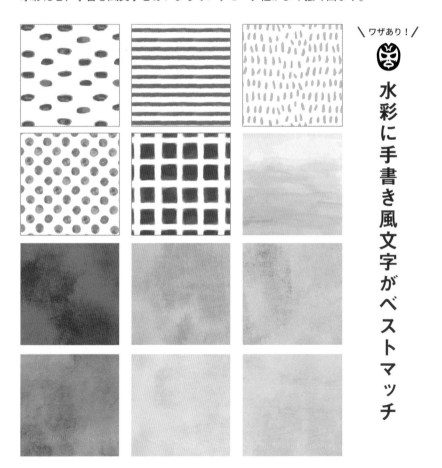

＼ワザあり！／

水彩に手書き風文字がベストマッチ

画像：イラストAC　背景のファイル形式はJPGがおすすめ。　P.102

127

2 ｜ レイアウトする

文字を斜めに置くと、動きが出ますよ。

背景にはやわらかい色を使っているので、細めの文字でも読めますね。

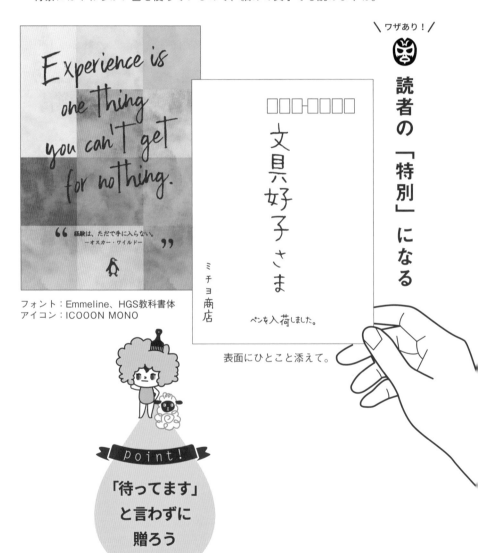

Experience is
one thing
you can't get
for nothing.

経験は、ただで手に入らない。
—オスカー・ワイルド—

フォント：Emmeline、HGS教科書体
アイコン：ICOOON MONO

＼ ワザあり！ ／

読者の「特別」になる

□□□-□□□□

文具好子さま

ミチヨ商店

ペンを入荷しました。

表面にひとこと添えて。

point!

「待ってます」
と言わずに
贈ろう

メッセージは有名な格言でもいいし、思いついた言葉でもいいのです。
相手は意外性にハッとすることでしょう。「お母さんに電話してる？」とか。
そんなDMが来たら、実家にすぐ電話しちゃう。お店にも行っちゃう。

慣れてきたら背景に写真を入れても。

空や海などがレイアウトしやすいです。

写真と文字のバランスが難しいところ。

日本語もイイネ！ フォント：あられ・清音數漢（無料お試し版）

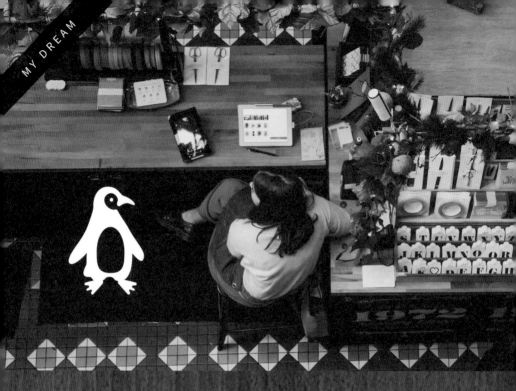

文具店

妄想店長⑥

みちよ文具店

架空の文具店用の
DMを
作ってみました。
相手をときめかせて！

Keep it fun!

【楽しんで！】

ALWAYS BE YOURSELF

【いつもそのままのあなたで】

CHANGE IS GOOD

【変化になれ】

一番右は「変化は良い」転じて「（自分が）変化になれ」。こんなこと言われたら大興奮。
フォント：Miller　Playlist-caps、Little Brushy、Serendipity

130

Good vibes only

【ずっと良い感じ】

にんげんだもん

これであなたも、みつを流？

When it is dark enough, you can see the stars.

" どんなに暗くても、星は輝いている。
— エマーソン —
米国の哲学者、詩人 "

本当にそうだよなあと思うよ。エマーソンさん。

LIFE WON'T WAIT

【人生は待ってくれない】

All is well

【すべてが順調】

Destiny is mine

【運命は自分のもの】

小学生のとき学校の隣に文房具屋さんがあり、お小遣いを握りしめ店に行くのが大好きでした。いつも墨の匂いがしていた。現在住む街にも、商店街に文房具屋さんがあります。通りがかると、つい寄り道をしてしまう。ボールペンの芯とかノートとか、家にいっぱいあるのに買っちゃって。そこは二代目が継いでおり、古さと新しさが見事にマッチした素敵なお店です。

▶イメージは「中身のある」

このしりょう よくない

絶望度 ◆◇◇

キャ〜

多すぎたら何も伝わらない

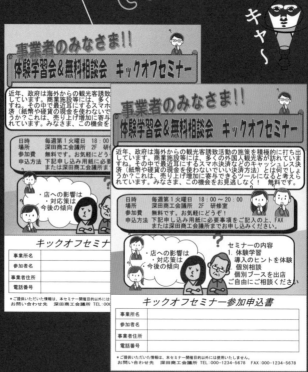

事業者のみなさま!!
体験学習会＆無料相談会　キックオフセミナー

近年、政府は海外からの観光客誘致活動の施策を積極的に打ち出しています。商業施設等には、多くの外国人観光客が訪れていますね。その中で最近耳にするスマホ決済などのキャッシュレス決済（紙幣や硬貨の現金を使わないでいい決済方法）とは何でしょうか？これは、売り上げ増加に寄与できるツールになると考えられています。みなさま、この機会をお見逃しなく！　無料です。

日時　　毎週第1火曜日　18：00〜20：00
場所　　深田商工会議所　2F　研修室
参加費　無料です。お気軽にどうぞ！
申込方法　下記申し込み用紙に必要事項をご記入の上、FAX
　　　　　または深田商工会議所までお申し込みください。

・店への影響は
・対応策は
・今後の傾向

？
セミナーの内容
1. 体験学習
　導入のヒントを体験
　個別相談
　個別ブースを出店
　ご自由にご相談ください

キックオフセミナー参加申込書

事業所名	
参加者名	
事業者住所	
電話番号	

＊ご提供いただいた情報は、本セミナー開催目的以外には使用いたしません。
お問い合わせ先　深田商工会議所　TEL：000-1234-5678　FAX：000-1234-5678

事業者のみなさま!!
体験学習会＆無料相談会　キックオフセミナー

近年、政府は海外からの観光客誘致を多く打ち出していますね。その中で最近にするスマホ済（紙幣や硬貨の現金を使わないうか？これは、売り上げ増加に寄与れています。みなさま、この機会を

日時　　毎週第1火曜日　18：00
場所　　深田商工会議所　2F　研
参加費　無料です。お気軽にどう
申込方法　下記申し込み用紙に必要
　　　　　または深田商工会議所ま

・店への影響は
・対応策は
・今後の傾向

キックオフセミナ

事業所名	
参加者名	
事業者住所	
電話番号	

＊ご提供いただいた情報は、本セミナー開催目的以外に
お問い合わせ先　深田商工会議所　TEL：000

絶望相談 ▶

ご近所づきあいで作ってみたものの……

(30代・文具店)

「パソコンできるなら作ってもらえる？」。そう言われて簡単に引き受けたことを、今では後悔しています。文章やイラストを並べればいいと思っていたんですが、フタを開けてみればこのとおり。心が折れました（涙）。

これは
いいよネ

Try me!

1つだけ残して後はバイバイ

楽観回答

力作ですね。でも、わかりやすいって難しいですよね

お気づきになったように、小さい文字がぎっちり並ぶ資料を見て「やった！ラッキー！」と小躍りする人はいません。自分が読み手だったら……、そうですよね、やっぱり嬉しくない。ここは内容を減らすしかありません。

作り方は次ページ →

133

まじめ資料

パッと見てわかる？

「まじめな資料だし、いろんな人が見る。ちゃんとしなくちゃいけない」
そうですね。でも一番大切なのは、わかりやすさ。内容が読み取れず、当
日のセミナーに誰も来なかったらどうする？　そっちのほうが問題だ！

\ STEP に入る前に /

0

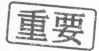

相手目線で見る

資料を観察してみましょう。文字に影をつけたり斜めにして
いますね。文字を複数の線で囲っている。人のイラストは7
つあります。色数もたくさん。情報がとても多いです。

ジーッと

ギッシリ語っていて、嬉しくない

☑ **相手はどんな人？　何を期待？**

地域のみなさん。気になる活動には参加
している。この手のチラシは多いから、
何のお知らせかパッと見て知りたい。

☑ **どう見える？　伝わる？**

文字もデザインの装飾も多すぎて、集中し
て読み進められない。何のチラシか、わか
らないかも。これでは人が集まらない。

☑ **デザインの役割**

相手を信じて気持ちの余裕を確保

→情報を必要最低限にする

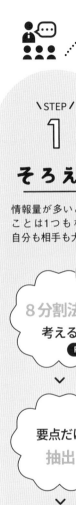

\STEP/ 1
そろえる

情報量が多いと良い
ことは1つもなし。
自分も相手も大変。

活用して

8分割法で
考える
P.136 →

∨

要点だけ
抽出

∨

色は
黒1色で
決まり

\STEP/ 2
メリハリ

キャッチーな見出し
をつけ、強いフォン
トで読者に迫ろう。

「あなたのための情報で
すよ！」と、読み手が
使う言葉でアピールし
ます。

∨

見出しには一番言いた
いことを。読み手はこ
こを必ず見てくれます。

\STEP/ 3
伝わる？

プリントは、いろがみ
にしてもいいですよ
ね。ぜひ試してみて！

\ できあがり /

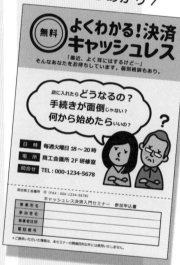

相手目線で、もう一
度見てみましょう。

色の紙、スキよ

次ページから実践！ 👉

（ レイアウトの秘策をどうぞ ）

▶ POINT

配置は8分割法で決まり！

1と2にはタイトル

\ ワザあり！/

エリアごとに作れば簡単
範囲が小さいから迷いも小さい

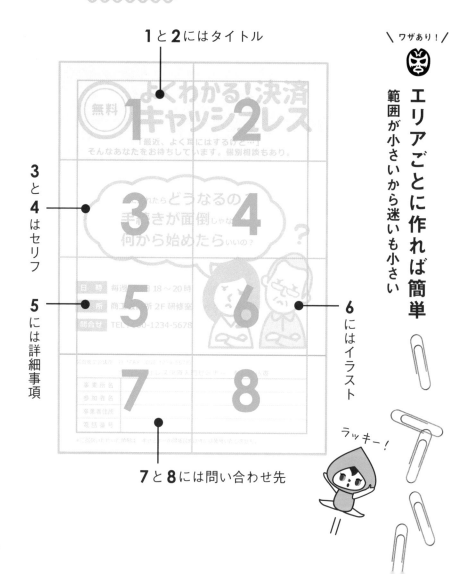

3と4はセリフ

5には詳細事項

6にはイラスト

7と8には問い合わせ先

ラッキー！

1 | 文書量を減らす

要約したくらいでは減らせない。そんなときに。

● 伝えるべき言葉を **3**つだけ 選ぶ

近年、政府は海外からの観光客誘致活動の施策を積極的に打ち出しています。商業施設等には、多くの外国人観光客が訪れていますね。その中で <mark>最近耳に</mark> するスマホ決済などのキャッシュレス決済（紙幣や硬貨の現金を使わないでいい決済方法）とは何でしょうか？これは、売り上げ増加に寄与できるツールになると考えられています。みなさま、この機会を <mark>お見逃しなく！</mark>　無料です。
セミナーの内容
1. 体験学習
　　導入のヒントを体験
2. <mark>個別相談</mark>
　　個別ブースを出店します
ご自由にご相談ください。

この3つ！

▼

いいねえ

「最近、よく耳にはするけど…」
そんなあなたをお待ちしています。
個別相談もあり。

2 ｜ 見出しで目を引く

読み手が使う言葉で表現すれば、わかりやすい。

タイトルは、相手が使う言葉でメリットを書けばOK。案ずるより産むがやすし、実際に相手と話してみてください。面白いようにキーワードがポンポン出てきます。

● 使うのは です

NO 何のことかわからない

？？？

事業者のみなさま!!
体験学習会＆無料相談会
キックオフセミナー

YES 読み手が使っている言葉で

気になるわ

よくわかる！決済
キャッシュレス・受講は無料

NO ピンときません

（スルー）

・店への影響は　・対応策は　・今後の傾向

YES 良いセミナー見つけた！

・店に入れたらどうなるの？
・手続きが面倒じゃない？
・何から始めたらいいの？

それそれ

3 ｜ 仕上げにメリハリ

メリハリを意識すれば、
もっとずっと伝わります。

文章を減らすのは不安かもしれません。でも自分だったら、要点が絞られた資料を歓迎しますよね。少ない文章に慣れてしまうと、元には戻れない快感アリ！

● タイトルは太いフォントで目を引く

枠内に収める

＼ ワザあり！ ／

フォント：コーポレート・ロゴ（ラウンド）

● セリフのコントラストのつけ方

> 店に入れたら **どうなるの？**
> **手続きが面倒** じゃない？
> **何から始めたら** いいの？

大小2種類

メ
リ
ハ
リ
は
こ
う
つ
け
る

● イラストは1つだけ＆配色は黒1色

イラストの一部を使いたいときは P.102 ➔

point!

共感を
得ることが
大事よ

モノクロにすれば、いろがみへのプリントもいいですよね。
タイトルだけ無料フォントをインストールしましたが、あとはすべて「メイリオ」。
Vista以降、Windowsに標準で搭載されている読みやすいフォントです。おすすめ。

市民がくえんで 未来を開こう

第55回

今回は、能の魅力に迫ります。
ともに学び、ともに遊ぶ。私たちは心豊かな毎日を応援します。

ヨーイ

能って**難しい**んじゃないかな？
楽団の掛け声ってなに？
歌舞伎みたいに**メイクする？**

日　時	6月1日 18〜20時
場　所	商工会議所 2F 研修室
定　員	先着40名・無料
講　師	深田　美千代

お申し込み

みちよコール受付　5月16日受付開始
TEL：000-1234-5678（午前9時〜午後7時無休）

イラスト：イラストAC

【8分割法の考え方】
上4分の1がタイトル、下4分の1が問い合わせ先、残り中央がセリフとイラスト、詳細事項です。基本的に、ここへ収めればよし。便利でしょう？

\ おまけ /

(い ろ が み に プ リ ン ト)

親子で **多摩川の春を エコたんけん**

もうすぐ春ですよ。準備はOK?
草花を観察しながら多摩川を歩こう。ゲームもします。

かぶとむしレース大会もあるよ
**一番速い
カブトはどれだ?**

日　時　4月20日13〜16時

集　合　ミチヨ島ミチヨ橋前

定　員　先着50組・無料

問合せ　TEL：000-1234-5678

♪お申し込みは♪

みちよコール受付　3月26日受付開始
TEL：000-1234-5678（午前9時〜午後7時無休）

カラフルなチラシやポスターはとてもキレイですが、色も情報の1つ。
文章と色とで紙面があふれてしまうことも少なくありません。
そんな中で、文字情報は少なく、かつモノクロ印刷というのは大変読みやすいです。

無料で学べる！大いに楽しい！

シニアスクール

どなたでも安心してお越しください。
明るく元気な仲間たちと一緒に、楽しいひとときをどうぞ。

毎週水曜

	
10：00〜11：00	歌声教室
11：30〜12：30	教養文化
13：00〜14：00	映画鑑賞
14：30〜15：30	脳トレ

予約なしでOK

お問い合わせ先

みちよコール受付　駅北口より徒歩３分
TEL：000-1234-5678（午前９時〜午後７時無休）

イラスト：イラストAC、ICOOON MONO

いろがみはずっと以前から、学校や地域の集まりでよく利用されていますね。
独特の雰囲気は、誰か1人でなくみんなで作ってきました。親子何代にもわたって
イメージを共有するなんて、すごいこと。いろがみ文化を大切にしたいものです。

このプレゼン
\よくない/

絶望度 ◆◆◆

長々と読み上げる予感

●ルートヴィヒ・ヴァン・ベートーヴェン
・1770年12月生まれ
・ボン出身のインドア派
・好きな食べ物：スイーツ
・マイブーム：NO MORE かつら
・生涯400曲
　→最近は年平均14曲作成
・1800年以降フリーランス

20代後半ごろより持病の難聴が徐々に悪化し、28
歳のころには最高度難聴者となった。音楽家として
聴覚を失うという絶望感から、1802年には『ハイ
リゲンシュタットの遺書』を書きました。しかし、
自身の音楽への強い情熱を持ってこの苦悩を乗り越
えまして、再び生きる意欲を得ました。今回、皆さ
んと共に新たな芸術として音楽の道へと進んで行く
こと誓います。
・フリーランスより宮仕えの方が不安定
・パトロンは時代遅れ
・ハイドン先生は解雇

　音楽の対価としてのコンサート料金
・ヘルプデスク設置（シューベルト担当）
・ホールレンタルサービス
・人材育成制度あり

そのほか
・あだ名
・恋人や友人
・宮廷音楽家について
・耳の話
・コーヒーの話
・シューベルトについて
・モーツァルトさんについて
・甘いお菓子
・フリーランスになろう
・父親の話
・甥カールについて
・性格はかんしゃく持ち
・ファッションについて
・パトロンはいない
・師匠ハイドンについて
・人間関係の秘密
・ハイドン先生の今
・今日の情勢について
・蒸気機関車を見た
・フリーランスをすすめる理由
・実績の紹介
・音楽に対する自分の姿勢

▶ 絶望相談 ◀

中身が重要。資料はシンプルでいいだろう (30代・フリー作曲家)

行政や仲間に、自分の考えを話す機会が増えた。願ったり叶ったりで歓喜
の歌そのものである。英雄たちにも聞かせたいほど運命を感じる。しかし、
資料の評判がめっぽう悪いのだ。プレゼンも脱線しがち。助けてください。

これはいいよネ

Try me!

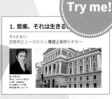

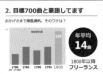

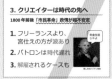

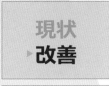

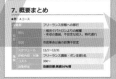

構成にメリハリがついた

◤楽観回答◢

そのとおり。でも、自分を助けてくれる資料もあります

プレゼンで大切なのは中身です。私も、そこは譲れません。デザインの効果は全体のせいぜい2割ほどでしょう。でも、まるで助手のようにプレゼンをサポートしてくれる資料もあるのです。一緒に作ってみませんか?

作り方は次ページ ➡

プレゼン

なぜプレゼンするの？

内容が箇条書きの資料でも、あるとないとでは大違い。でも、プレゼンで
それを読み上げるだけなら集合する意味はないし、メール添付で十分です。
なんのためのプレゼンか、資料に何ができるかを考えてみて。

\ STEP に入る前に /

⓪

相手目線で見る 　重要

中身のあるプレゼンで話の進め方が上手であれば、資料は必
要ないと思います。しかし、相手が資料を要求することも多
い。どうせ作るなら、資料を助手役に任命しよう。

☑ **相手はどんな人？　何を期待？**

行政の人や雇用されている仲間。まずは
概要をしっかり把握したいと思っている。
提案の場合は、何をどうするのかを明確
に聞きたい。

☑ **どう見える？　伝わる？**

面白い話には見えない。堅苦しい印象が
ある。どんな内容かも、パッと見ただけ
ではわからない。ユウウツかも……。

☑ **デザインの役割**

話に集中し、参加できるように

→ページにリズムをつけてわかりやすく

・ルヴィヒ・ヴァン・ベートーヴェン
/70年12月生まれ
ボン出身のインドア派
・好きな食べ物：スイーツ
・マイブーム：NO MORE かつら
・生涯400曲
・一年中14曲作成
・1800年以降フリーランス

20代後半ごろより持病の難聴が徐々に悪化し、28
歳のころには最高度難聴者となった。音楽家として
聴覚を失うという絶望感から、1802年には「ハイ
リゲンシュタットの遺書」を書きました。しかし、
自身の音楽への強い情熱を持ってこの苦悩を乗り越
えました。再び生きる意欲を得ました。今回、皆さ
んと共に新たな旅路として音楽の道へと進んで行く
こと願います。

・フリーランスより男性ナカ方が不安定
バトロンは時代遅れ
・イトノ先生は解雇

"対象としてのコンサート料金
"デスク配置（シューベルト担当）
ンタルサービス
▾あり

ジーッと

自分で見ても眠くなっちゃうよ

▶ 相手のニーズは「誠実」 ●● P.200 →

\\mp/ \\mf/ \\f/ \\ff/ → *Fine*

\STEP/

1

そろえる

ページごとに必要最低限の情報を。色は黒と青の2色だけに。

情報の
洗い出し

∨

だいじ

構成に
当てはめ
取捨選択

∨

王道！

**テンプレ
使用**

\STEP/

2

メリハリ

そろえる→メリハリなら簡単。一度にするから難しいのです。

タイトルで結論を述べれば相手も理解できる。

∨

表紙やメッセージを追加すれば、聞きやすい。

\STEP/

3

伝わる？

最後に全体を並べ、俯瞰して確認することを忘れずに。

\ できあがり /

相手目線で、もう一度見てみましょう。

おもしろそう♪

次ページから実践！☞

（ 聞きやすくて話しやすい ）

＼ 作ってみよう ／

1 ｜ コンセプトの決定

自分もフリーランスです

最初に全体のコンセプトを決めましょう。話の核を確認します。ちなみに今回の絶望相談者は、あのベートーヴェンさんですよ。お気づきでしたか？

● 次の空欄を埋めながら、「核」を確認してください。

質問1
プレゼン相手が知りたい情報は何ですか？

> フリーランスの効果

質問2
プレゼン後、相手にどうなってほしいですか？

動かす！

> 業界発展のため、独立してほしい

NO 内容の理解 （それは当たり前のことです。行動を促そう）

Caution!

上でご本人が言っているように、彼は大作曲家であり楽聖にしてフリーランスの先駆けといわれています。「ベートーヴェンがプレゼンするとしたら？」と仮説を立て、私が構成・代筆してみました。内容はフィクションです。実在の人物や団体などとは関係ありません。

父親がニート

\ 作ってみよう /

あだ名「汚れ熊」

2 | キーワードを抽出

まずは話すべきことを洗い出す作業をしましょう。

続いて、コンセプトをふまえて今回のプレゼンで伝えるべきことを頭の中から外に出す作業をします。ここではあまり考え込まずに、書き出すことに集中よ。

音楽はみんなのものだ！

「交響曲第九番」

耳のせいで半分はピアノ曲

30歳・独身

「エロイカ」

ノーモア・かつら

ファッションには無頓着

「運命」

癲癇もち

師匠はハイドン

パトロンいません

宮廷音楽家ではない

伝音性難聴です

パトロンありきは時代遅れ

友シューベルトは26歳下

「歓喜の歌」

恋人友人ほとんどゼロ

モーツァルト尊敬

「田園」

モーツァルトに会いたい!!

1800年、完全フリーランス

宮仕えの方が不安定

ドイツ・ボン出身

コーヒー・ラブ

甘いものが大好物

ハイドン先生から学んだものは何もないよ

149

3 | 情報のグループ化

このタイミングで新しい言葉が思い浮かんでもOK。

次に、付箋に書いた情報をグループ分けしましょう。自己紹介が多いけど、相手が知りたいのは他の項目ですね。誰のための情報？　その気づきが大切です。

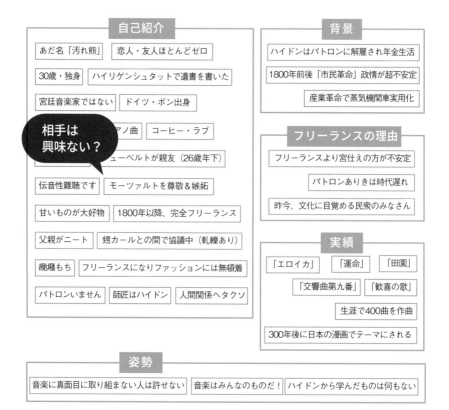

自己紹介

- あだ名「汚れ熊」
- 恋人・友人ほとんどゼロ
- 30歳・独身
- ハイリゲンシュタットで遺書を書いた
- 宮廷音楽家ではない
- ドイツ・ボン出身
- ピアノ曲
- コーヒー・ラブ
- シューベルトが親友（26歳年下）
- 伝音性難聴です
- モーツァルトを尊敬＆嫉妬
- 甘いものが大好物
- 1800年以降、完全フリーランス
- 父親がニート
- 甥カールとの間で協議中（軋轢あり）
- 癇癪もち
- フリーランスになりファッションには無頓着
- パトロンいません
- 師匠はハイドン
- 人間関係へタクソ

（吹き出し）相手は興味ない？

背景

- ハイドンはパトロンに解雇され年金生活
- 1800年前後「市民革命」政情が超不安定
- 産業革命で蒸気機関車実用化

フリーランスの理由

- フリーランスより宮仕えの方が不安定
- パトロンありきは時代遅れ
- 昨今、文化に目覚める民衆のみなさん

実績

- 「エロイカ」
- 「運命」
- 「田園」
- 「交響曲第九番」
- 「歓喜の歌」
- 生涯で400曲を作曲
- 300年後に日本の漫画でテーマにされる

姿勢

- 音楽に真面目に取り組まない人は許せない
- 音楽はみんなのものだ！
- ハイドンから学んだものは何もない

\ ワザあり！ /

 情報の抜けモレも防げる！

\ 作ってみよう /

4 | 構成の決定

みんなの頭の中にある構成に従いましょう。

ページの順番は非常に重要です。プレゼン相手は内容を理解しつつ話を聴くという、難度の高い状況を強いられています。進行に違和感がないよう、構成はセオリーどおりがおすすめですよ。オリジナリティは封印。

● 資料の主な構成は、この4通り

①プロセス	②分解	③積み上げ	④時系列
一般的な流れ	結論から	詳細から	時間の流れ
			○○○
・課題から施策へ ・現状から計画へ	・新商品発表 ・大プロジェクト	・調査報告 ・デザイン発表	・起承転結 ・設置手順説明

今回のプレゼン資料構成

一般的だから
わかりやすい

1. 自己紹介
2. 実績
3. 背景
4. 施策 (メッセージ)
5. しくみ
6. 期待される効果
7. アフターサービス

5 ｜ あ え て 余 白 を 作 る

すきま＝余白。意識して
自分で作っていきます。

本文外側にある四辺の余白は2cmでもOK。5mm位にしてギッチギチに詰め込ん
でも、相手が引くだけです。「余白は相手のため」ということを忘れないで。

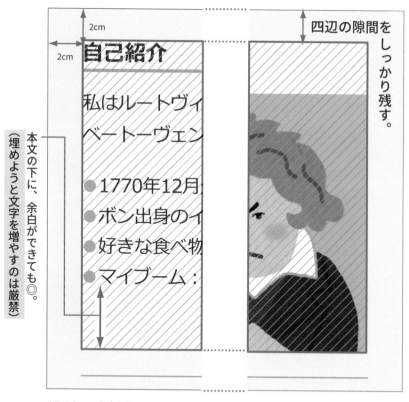

2cm

2cm

自己紹介

私はルートヴィ

ベートーヴェン

●1770年12月

●ボン出身のイ

●好きな食べ物

●マイブーム：

本文の下に、余白ができても◎。
（埋めようと文字を増やすのは厳禁）

四辺の隙間を
しっかり
残す。

イラスト：いらすとや

ここからは、パソコンで制作します。

テンプレートを使えば、要素をキチッとそろえてレイアウトできます。

四辺の余白は多めにとりましょう。本文中に余白ができても気にしない。

P.082 →

自己紹介

私はルートヴィヒ・ヴァン・ベートーヴェンです。1770年12月生まれでドイツはボン出身のインドア派です。好きな食べ物はスイーツ全般。マイブームは、NO MORE かつらです。30歳で独身のフリーランスです。父親はニートで師匠はハイドン先生。

余白ゼロ。読む気がそがれます。

自己紹介

私はルートヴィヒ・ヴァン・ベートーヴェンです。1770年12月生まれでドイツはボン出身のインドア派です。好きな食べ物はスイーツ全般。マイブームは、NO MORE かつらです。30歳で独身のフリーランスです。

絵がタイトル域に侵入。

自己紹介

私はルートヴィヒ・ヴァン・ベートーヴェンです。

・1770年12月生まれ
・ボン出身のインドア派
・好きな食べ物：スイーツ
・マイブーム：NO MORE かつら

絵が余白に侵入。

＼ワザあり！／

余白がないのは怒鳴り続けるのと同じ

point!

余白の力を信じてる

153

6 | ページごとに配置

ギュウギュウと
詰め込んだら水の泡。

決めた構成のとおりに、テンプレートに1ページずつ情報を載せていきます。このとき、1ページには1つの項目だけにしてください。必ず守って。

1. 自己紹介

写真◎
イケメンなやつを
チョイス

●ルートヴィヒ・ヴァン・ベートーヴェン

・1770年12月生まれ
・ボン出身のインドア派
・好きな食べ物：スイーツ
・マイブーム：NO MORE かつら

2. 実績

文字より
わかりやすい

・生涯400曲
　→年平均14曲作成
・1800年以降フリーランス

共有情報を
追加

3. 背景

・フリーランスより宮仕えの方が不安定
・パトロンは時代遅れ
・ハイドン先生は解雇

相手は「次はこの内容がくるな」と
予想して、話を聞いています。
そのとおりに並んでいれば
ストレスなく聞き続けられます。
わかりづらいと
集中が切れてしまいます。

1800年前後「市民革命」
政情が超不安定

ワザあり！

ページに入らない情報は手放す

ほーら、完成に近づいてきたでしょう！

4. メッセージ

大事なとこ！

これからは
フリーランス！

5. しくみ

・音楽の対価としてのコンサート料金

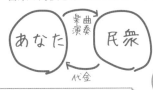

シンプルな
図で良い

6. 期待される効果

・チェルニーさんの事例
　→V字回復をアピール

7. アフターサービス

・ヘルプデスク設置（シューベルト担当）
・ホールレンタルサービス
・人材育成制度あり

よく見る
図が良い

NO

つづく

統一されているが
みんな同じに見える？

→メリハリで解決！

7 ｜ メリハリを作る

明日のプレゼンは、きっと大成功すると信じて。

本文中の大事なところを、青色に変更します。たくさんの部分を青くしたら、もちろん逆効果です。本当に読んでほしいところだけに。

3. 背景

・フリーランスより宮仕えの方が不安定
・パトロンは時代遅れ
・ハイドン先生は解雇

1800年前後「市民革命」政情が超不安定

「背景」ではわからない

タイトルは、必ず読まれる部分。
そのページで伝えたい具体的な結論を、まとめて記載するべし。「問題点」「施策」等では、何も書いてないのと同じ。もったいないですよ。

結論　根拠

クリエイターは時代の先へ

黒プラス
青1色だけ

1800年前後「市民革命」政情が超不安定

1. フリーランスより、
　宮仕えの方が **波あり**

2. パトロンは **時代遅れ**

3. **解雇**されるケースも

パトロン
募集中！

悲しみのハイドン先生

箇条書き＆数字

セリフは必ず読んでくれます（笑）。

悲しみのハイドン先生

こういうのも実は大事。

プレゼン

メリハリがあれば、相手が全体の話をつかみやすい。会話中に重要事項を言う前に、「ため」を入れますね。あれと同じ。相手を集中させてあげよう。

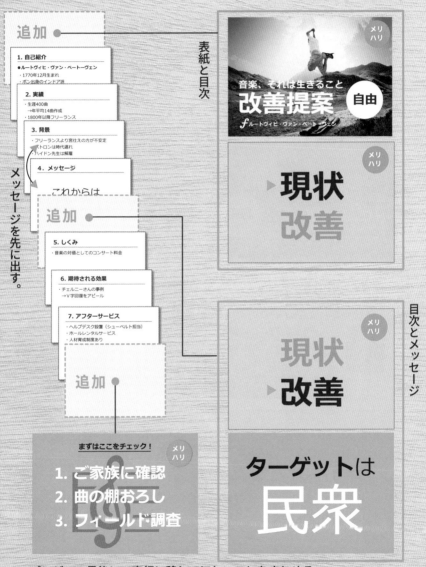

プレゼンの最後に、実行に移してほしいことをまとめる。

8 | 一覧して確認する

1ページだけでなく、全体をサムネイルで見てみて。

全体のページ数は増えても、聞きやすく話しやすい資料になっています。これで、あなたのプレゼン嫌いが直るかも？

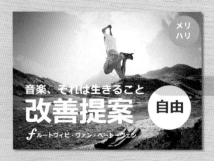

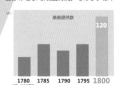

\ できあがり /

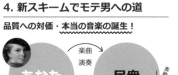

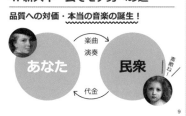

リズムを
感じて！

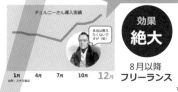

プレゼンを聞くうちに
「青い背景だから重要事項だな」などと
相手の学習も期待できます。

（テンプレート）

\ おまけ /

青線はガイドラインです。この線に内容をそろえれば、資料が読みやすく
仕上がります。また、自分もサクサクと作りやすいのです。

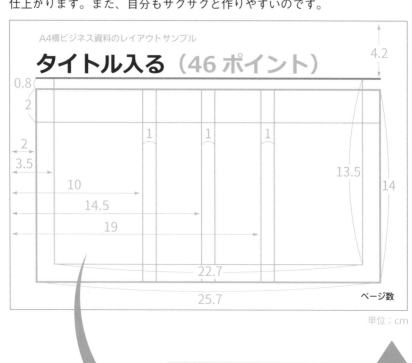

A4横ビジネス資料のレイアウトサンプル

タイトル入る（46 ポイント）

4.2
0.8
2
1
1
1
2
3.5
10
14.5
13.5
14
19
22.7
25.7

ページ数

単位：cm

新しいものづくりが目標

活用例

1 時間・空間・地理的制約の
2 地域企業や個人アイデアを活用
3 企画をインタラクティブに集結

2

テンプレートの余白を意識しているのがわかりますね。

ガイドライン活用例

ベートーヴェンさんも、プレゼン資料作成に使用しました。参考にしてね。

● 表紙

表紙に写真を入れて「始まる」イメージに。

● メッセージのページ

四辺の余白を多くしたほうがギュッと締まる。

● 本文

縦に2分割または3分割にそろえます。

● グラフ

すべてのグラフをこの型にすれば見やすい。

● 表

表もきっちり枠を守るとキレイ。

● 図

図は、縦の中央線を意識すると良い。

(デザインのたねあかし)

05

人が我慢できる限界は、たった３秒。
モチベーションは一瞬でゼロになる。

「人が瞬間的に記憶できる情報の数は５つから９つ」と、1956年にジョージ・ミラーが発表しました[*1]。この値は、人が一度に見分けられる情報の数とも一致するといわれています。さらに2001年には、ネルソン・コーワンが「マジカルナンバーは４±１だ」と唱えました[*2]。

つまり私たちは、せいぜい５つくらいまでしか瞬時に認識できず、また覚えられないということです。これを資料に反映すると、１ページに載せる情報は読み飛ばしが可能であることに加え、グループごとのかたまりにして区別できるようにし、かつその数は３つ程度が望ましいと言えるでしょう。

モチベーションをギリギリ保ちながら読まれる仕事関連の資料では、例えば要点を７つにまとめたら、「わっ、たくさんあるな（嫌だよ）」と思われるかも。その上、スミからスミまで情報がぎっしり詰まっているとしたら、たとえ価値がある内容とわかっても読むのを諦めてしまうでしょう。

[*1] アメリカの認知心理学者　論文「マジカルナンバー７±２」
[*2] アメリカのミズーリ大学心理学教授

何人いるかパッと見てわかる？

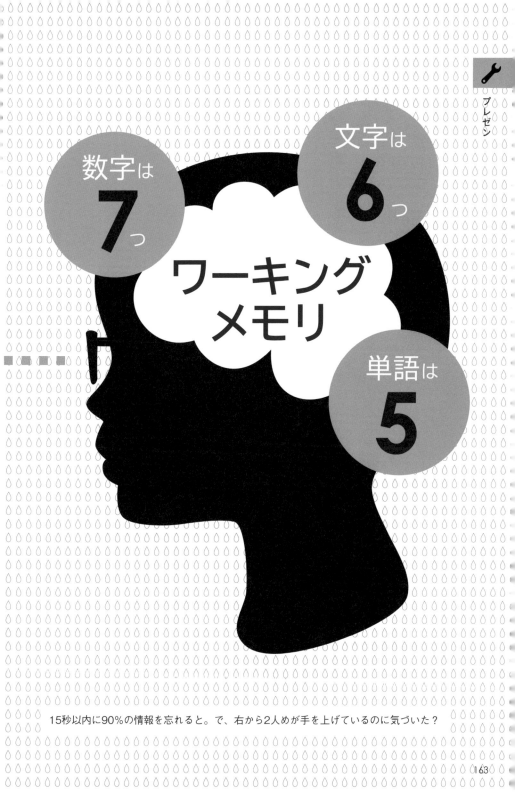

数字は
7つ

文字は
6つ

ワーキング
メモリ

単語は
5

15秒以内に90%の情報を忘れると。で、右から2人めが手を上げているのに気づいた？

（ デザインのたねあかし ）

06

人は繰り返しで形を認識する。規則性に学習効果アリ。テンプレートを使おう。

ほとんどの人が、なるべく早く資料を読み終えたいと思っています。ですから、どこに何が書いてあるかが瞬時に把握できる資料には親近感を持ちます。例えば、各ページの一番上に同じサイズ・同じフォントでタイトルがある、同じところから本文が始まっているなどです。

人はその繰り返しを形として認識し、素早く規則性を読み取り構成を理解します。これが、読みやすさの力強い味方となるのです。テンプレートにある基本のパターンが、各ページでリズミカルに繰り返される。そこから感じられる秩序が、わかりやすさや読み続けることをサポートしてくれます。

なお、秩序だけ守ればいいかというと、そうではありません。人はいずれ退屈になり、どのページもすべて同じに見えてきます。そのためここにメリハリを投入し、さらに読みやすくする工夫が必要になります。

秩序のポイント
- ●繰り返しで人は学習する
- ●フォーマットを変えないこと
- ●使い続けることが「らしさ」に

繰り返しが大事

同じように並んでいるからこそ、見えてくることがあります。

このサイト
よくない

絶望度 ●●●

何のサイトかわからない

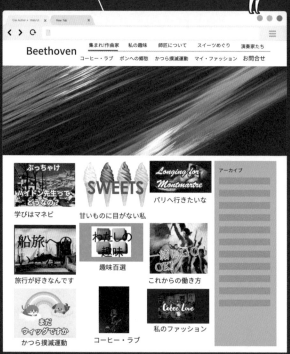

Beethoven

集まれ!作曲家　私の趣味　師匠について　スイーツめぐり　演奏家たち

コーヒー・ラブ　ボンへの郷愁　かつら撲滅運動　マイ・ファッション　お問合せ

ぶっちゃけ ハイドン先生ってどうなの？
学びはマネビ

SWEETS
甘いものに目がない私

Longing for Montmartre
パリへ行きたいな

アーカイブ

船旅
旅行が好きなんです

わたしの趣味
趣味百選

綱渡りGO!! OK!
これからの働き方

まだウィッグですか
かつら撲滅運動

コーヒー・ラブ

Cobee Love
私のファッション

▶ **絶望相談**

「集中できず読み続けられない」だと？

(30代・フリー作曲家)

プレゼン資料はわかりやすいと大好評。ホームページもやってほしいとリクエストが来たほどだ。さっそく作ってはみたものの、エリーゼから「つまらない」と言われ大変ショックを受けている。また助けてください。

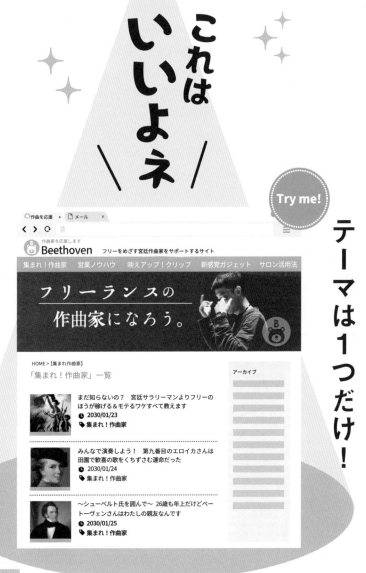

これは
いいよネ

Try me!

テーマは1つだけ！

楽観回答

伝えたいなら、デザインも内容も取捨選択が必要

「これはピンク、あれは黄色」とたくさんの色を使えば、黒1色と同じこと。
何も目立ちません。内容の取捨選択も必要です。いろんなことを伝えたら、
散漫になり何も届かないからです。見た目も内容も整理してからメリハリを。

作り方は次ページ ➡

Web

そろえて → メリハリ

まずはコンテンツの取捨選択を。「全部伝えたい」ではNG。テーマは1つにし、プレゼン資料と同じくテンプレートを使えば整って見えます。Webも読みやすさが命。その上で、見た目のメリハリをつけます。

\ STEP に入る前に /

重要

相手目線で見る

仲間募集のホームページとSNS。もはや、コミュニケーションには欠かせないツールですね。相手の顔が見えないからこそ、自分は誰なのかを積極的に示す必要がありますよ。

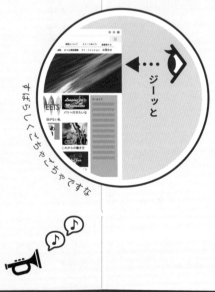

☑ **相手はどんな人？　何を期待？**

- -

同じ夢を持つ同業者たち。情報の少なさから、仕事の形態が選べないでいる。自分の現状には、強く不満を持っている。

☑ **どう見える？　伝わる？**

- -

関係ない楽しい情報もあるから、どれがメインかわからない。本当に伝えたいことを邪魔している。ごちゃごちゃだ！

☑ **デザインの役割**

- -

貴重な情報をストレスなく伝える

→テンプレートで整え、「らしさ」でメリハリ

\STEP/ 1
そろえる

サイトの色を決めて、キャッチコピーやマークを作る。

↓

色を決定

誠実・冷静

↓

シンボル

\STEP/ 2
メリハリ

自分の専門性を発揮できる内容だけを残してあとは削除です。

ごちゃごちゃ

各コンテンツが主張しすぎ。取捨選択を。

↓

スッキリ

テーマは1つで十分です。欲張らないこと。

\STEP/ 3
伝わる？

すっきりして読みやすい。何のサイトか、すぐにわかりますね。

\ できあがり /

相手目線で、もう一度見てみましょう。

誰のためのでしょ

次ページから実践！

(サイトもプレゼンとおなじ)

\ 作ってみよう /

1 | マークを作る

シンボルマークがあると、より伝わりやすいです。

「ブランディング」のページを参照して、マークを作りましょう。 P.028 ➡

①「核」を決める

コンセプト1
あなたは、お客さまに何を提供しますか？

> 音楽を続ける喜び

②色を決める

- ●色相は「青系」
 冷静、誠実、信頼、知性

- ●トーンは「あかるい」
 朗らか、健康的な

コンセプト2
あなたは、お客さまの何を実現できますか？

才能に見合った生活と自信

色
決定

コンセプト3
キャッチフレーズを決めてください。

作曲家を応援します

③コピーを決める

キャッチフレーズ①

 作曲家を応援します
Beethoven
あだ名をシンボルマークに

あだ名「汚れ熊」

P.149 ➡

キャッチフレーズ②
フリーランスの作曲家になろう。

フォント：明朝體フォントむつき

2 | SNSのページ

印象を整えれば魅力も倍増すること間違いなし。

プロフィール画面に入れたマークと、全体のわかりやすさがポイントです。

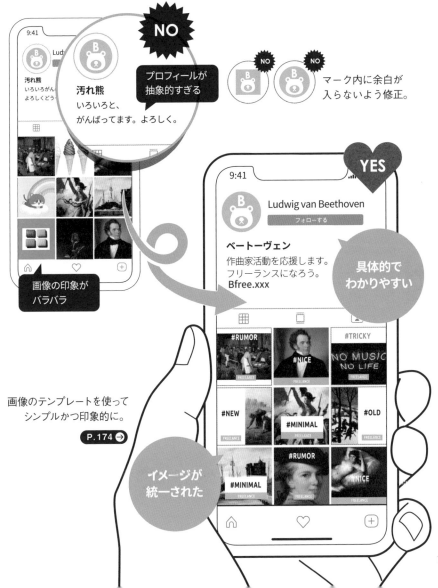

NO

プロフィールが抽象的すぎる

NO **NO**

マーク内に余白が入らないよう修正。

画像の印象がバラバラ

YES

9:41

Ludwig van Beethoven

フォローする

ベートーヴェン
作曲家活動を応援します。
フリーランスになろう。
Bfree.xxx

具体的でわかりやすい

画像のテンプレートを使ってシンプルかつ印象的に。

P.174 ⮕

イメージが統一された

#RUMOR
#NICE
#TRICKY
NO MUSIC NO LIFE
FREELANCE

#NEW
#MINIMAL
#OLD
FREELANCE

#RUMOR
#MINIMAL
#NICE
FREELANCE

3 | ホームページ

すべてがバラバラだと、実にわかりづらいでしょう？

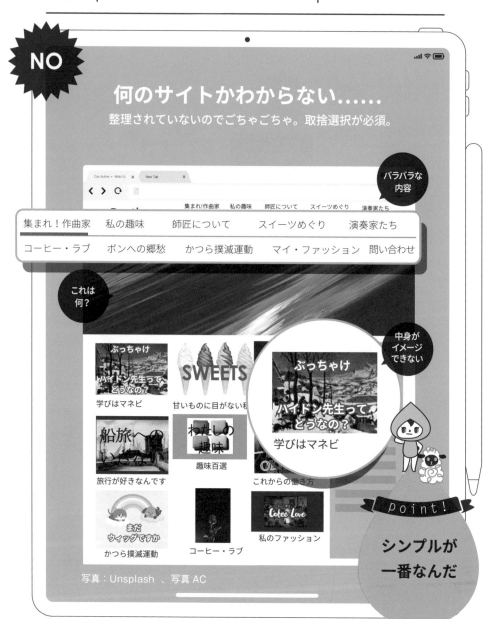

NO

何のサイトかわからない……

整理されていないのでごちゃごちゃ。取捨選択が必須。

バラバラな内容

集まれ!作曲家　私の趣味　師匠について　スイーツめぐり　演奏家たち

集まれ！作曲家　私の趣味　　師匠について　　スイーツめぐり　　演奏家たち

コーヒー・ラブ　ボンへの郷愁　かつら撲滅運動　マイ・ファッション　問い合わせ

これは何？

ぶっちゃけ　ハイドン先生ってどうなの？
学びはマネビ

SWEETS
甘いものに目がない私

中身がイメージできない

ぶっちゃけ　ハイドン先生ってどうなの？
学びはマネビ

船旅
旅行が好きなんです

わたしの趣味
趣味百選

これからの働き方

まだウィッグですか
かつら撲滅運動

コーヒー・ラブ

Cobee Love
私のファッション

写真：Unsplash 、写真 AC

point!

シンプルが一番なんだ

172

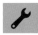
変わった見せ方をしなくても、シンプルな無料のテンプレートで十分。
主旨と異なるものは削除して、内容をそろえメリハリをつけます。
デザインは、①そろえて②メリハリ。考え方は紙でもＷｅｂでも同じです。

（ バ リ エ ー シ ョ ン ）

写真が主役のSNSの場合、すべてプロっぽい写真を撮るのは至難のわざ。
そんなときはアプリのテンプレートが便利です。

キーワード

Ⓐ 自然が好きで、ピュアなお客さま用

おだやか

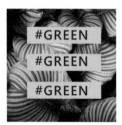

#FRESH

＼ ワザあり！ ／

#DRY

デザインはシンプルに

#SKY

解説

薄いグリーンを使って、ナチュラルな
やすらぎを表現。黒を効かせると子
供っぽくならず、白で無垢さが出る。

フォント：Segoe UI

少し手間がかかるけど、より世界観を表現できますよ。
ワードで画像に文字を重ねてレイアウト、PNGで書き出しても。

キーワード

B 不変的で、「自分」があるお客さま用

男女選ばず

解説
写真をモノクロにすると独特な雰囲気
が出る。写真はコントラストを強めに。
ユニークなフォントで動きを出して。

フォント：Rumbell Regular

手芸店

妄想店長⑦

ミチヨステッチ

架空の手芸店用に
SNSのページを
作ってみました。
手芸愛あふれました。

手芸手芸！

我慢できず、なみだくんのクロスステッチ図案を考えてしまいました。修正8回よ。

写真：Unsplash

今期は茶色で

軽くて暖かい
糸をそろえました

MICHIYO STITCH

MICHIYO STITCH

カーディガンがあると便利ですよね

MICHIYO STITCH

きっと、ご満足いただける

MICHIYO STITCH

新しい毛糸が
入荷しました

MICHIYO STITCH

どれだけ好きか、ただそれだけです

9:41

ストーリーズ　Yarn　namida　wool

314stitch.xxx

「いいね！」100,0
Bfree.xxx

妄想店長のトリを務めるのは、手芸店です。手芸、大好きです。デザインではモチーフを見つけ出すことが鍵。このページなら、縫い目や刺繍といった手芸を象徴するもののこと。そう。ブランディングの考え方と同じです。初めは難しいと感じるかもしれないけど、大丈夫。だって、売るほど商品が好きってことでしょう？コレだ！　というのが、きっと見つかりますよ！

▶イメージは「情熱」「純粋」

🎭 素材の著作権について

見た目を良くしたいなら不可欠

フォントやイラスト、写真素材がなければ、プロっぽいデザインはできないといっても過言ではありません。この本ではとても紹介しきれないほど、無償の上に高品質の素材がネットで提供されています。制作者に対し感謝の気持ちを持って、素材をダウンロードする前には利用規約や使用条件を必ず確認するようにしましょうね。

フォントやイラスト

ＷｅｂサイトやＣＤなどで素材を再配布することは、無償・有償を問わず、ほとんどの場合禁止されています。商用には使えないものもあります。また、この本でも大変お世話になった『ブラックジャックによろしく』の無料画像のように、著作者名の表示や利用報告が義務付けられているものもあります。私もサイトの該当ページから、運営側に利用を報告しました。
なお、絵画の著作権は、作者の死後70年経つと切れます（例外の国もあります）。それで、この本にもパブリックドメイン（著作権が消滅した作品）の素材を使って、ベートーヴェンさんが登場できたのです。

写真

写真素材には著作権に加えて、肖像権というのがあります。これは、写真に写っている人物のための権利。個人が特定できる人物が写りこんでいる場合に、「モデルリリース取得済み」の記載がないものは使えません。私も以前、海外のサイトで掲載されていた中にどうしても使用したい写真があり、カメラマンへ確認のメールを果敢に送りましたが、お返事がありませんでした（私の英語がものすごく怪しかったんでしょう）。それ以降、モデルリリース取得の記載がないものは、潔く諦めるようになりました。

有名人の格言

その言葉を発した人が亡くなり70年以上経過していれば、原則、著作権の問題は発生しません。

Chapter 3

まなぶ

ま な ぶ

作った後は、学ぶ形でデザインと接してみてはいかが。
いろいろな発見が、次の良い作品につながるでしょう。
それでは、ゆっくりスタート！

クイズもありますよ

見た目のデザイン
＝Chapter 3

どう

誰に
何を
伝える

より重要な本質
＝Chapter 1 & 2

↑こちらがだいじ

デザインを氷山にたとえると、大切なのは水面下に隠れた見えないところ。海面から上に出ている部分は二の次です。ところが実際は、見えている部分だけを気にする人が非常に多い。本質を外していては、かっこよくデザインできても誰にも伝わりません。

＼ ここをマスター ／

文字①

Theme

読みやすい行間の値

必ず変更せねばならない

行間とは、文章の行と行との間。お伝えしたいのは、ワードなどのアプリの行間はデフォルト値が狭いということ。つまり、すごく読みづらいです。ギチギチに詰まる。よって、文書を作るたびに行間値を設定し直す必要があります。面倒ですね。行間値なんて今まで気にしていなかった人は、昔作った文書の行間をチェックしてみてください。「1」では？そのせいで、資料が読みづらかったのかもしれません。

行間は、文字サイズや行の長さによって最適値が異なります。デザイナーは各人の絶対行感（？）で対応します。以下に文字サイズ・行長と行間値の関係を表にしてみましたが、ややこしくなりました。だいたい1.2倍にしておけば、何もしないよりは見やすいということかしら。

●プレゼン資料A4横の行間値の目安（フォントはメイリオ使用）

文字の大きさ／行の長さ	小 → 大		
	12pt 本文	**21pt** サブタイトル	**46pt*** タイトル
長 250mm	（長すぎ）	1.4倍	1.2倍
125mm	1.4倍	1.3倍	──（短すぎ）
短 70mm	1.2倍	1.2倍	──

*pt＝ポイント

文字

どう見える？

 問題

どちらのほうが、読みやすい と思いますか？

A 誰でも「伝わるデザイン」を可能に

地域イノベーション加速と地域の活性化（雇用等）。新しいクリエイティブのスタイルを先端的に実証し、課題や価値を抽出改良するPDCAサイクルを回す。高付加価値のデザインを迅速に行う。何をどうデザインすべきかを含め先端設計システム等の革新的設計と生産技術が重要。

B 誰でも「伝わるデザイン」を可能に

地域イノベーション加速と地域の活性化（雇用等）。新しいクリエイティブのスタイルを先端的に実証し、課題や価値を抽出改良するPDCAサイクルを回す。

高付加価値のデザインを迅速に行う。何をどうデザインすべきかを含め先端設計システム等の革新的設計と生産技術が重要。

ヒント・Aは文字サイズが大きく、Bは四辺の余白が広い。

答え：Bは行間が広い。すべてをむやみに大きくすることはデザインとは限りません。

\ ここをマスター /

文字②

Theme

文字加工で気をつけること

数字は大きく、装飾はなしで

ポスターの日付など、目立たせたい数字には手を入れるといいでしょう。デザイナーとノンデザイナーとで違いが出る箇所の1つです。今度、街なかのポスターや電車の吊り広告を見てみて。美しさを保ちつつどうしたら見やすいか、各デザイナーが工夫を凝らしていますよ。

一方、文字の装飾は、特にビジネス資料ではしないほうがいいです。視認性（パッと見たときのわかりやすさ）が下がります。「文字に影をつけないと寂しい」とご相談いただいたこともありますが、寂しいのは思い過ごしかも。そして寂しさは、見た目の加工ではなく本質である資料の中身でカバーしてほしいなと思っておる次第です。

● 文字の加工

オリジナル
3月26日 ➡ **3月26日** ❤ YES
（月日を50%縮小）

3月26日 NO
（イタリック）

3月26日 NO
（ 影 ）

3月26日 NO

この場合は輪郭を入れるのではなく、背景色を変更しましょう。

意味がある

視認性はそのままに検索性を上げているのは、どっち？

A

募集案内のポスターの日付など、覚えてほしい数字の表記には手を入れるとよいでしょう。デザイナーとノンデザイナーとで違いが出るところの1つでもあります。

今度、街なかのポスターや電車内の吊り広告などを見てみてください。展覧会のお知らせなどの日時は、美しさを保ちつつどうしたら見やすいか、デザイナーは工夫を凝らします。同じものは2つとない程いろいろありますので、おもしろいですよ。

一方、文字の装飾ですが、特にビジネス資料ではできるだけしない方が良いでしょう。「文字に影をつけないと寂しいデザインになる」というご相談をいただいたこともありますが、寂しいのはご自分たちの思い過ごしかもしれませんよ。また、寂しさは見た目の加工でなく中身で乗り切って。

B

8

募集案内のポスターの日付など、覚えてほしい数字の表記には手を入れるとよいでしょう。デザイナーとノンデザイナーとで違いが出るところの1つでもあります。

今度、街なかのポスターや電車内の吊り広告などを見てみてください。展覧会のお知らせなどの日時は、美しさを保ちつつどうしたら見やすいか、デザイナーは工夫を凝らします。同じものは2つとない程いろいろありますので、おもしろいですよ。

一方、文字の装飾ですが、特にビジネス資料ではできるだけしない方が良いでしょう。「文字に影をつけないと寂しいデザインになる」というご相談をいただいたこともありますが、寂しいのはご自分たちの思い過ごしかもしれませんよ。また、寂しさは見た目の加工でなく中身で乗り切って。

ヒント・「8」の文字がAは切れている。Bは黒色で小さい。

答え：A。本文に登場がないよう、数字の色が薄い、Bの小ささでは、ページからみつけにくい。

\ ここをマスター /

文字③

Theme

文字数が多くなりがちなら

多すぎたら伝わらないどころか……

その昔、ティラノサウルスが街を闊歩していた時代（うそ）は、情報自体にありがたみがありました。しかし今、私たちの周りは受け止めきれないほどの情報であふれかえり、昔のような価値はなくなっています。多すぎる情報を迷わず減らせるのは、ダブって記載されているケース。正確に書こうとするからか、はたまた多いと自分が安心だから？

ともあれ詰め込みすぎは厳禁。削除しましょう。同じページに繰り返し同じことが書いてあると、読み手の信用を失うことになりかねません。下の文章を読んでください。必要以上に正確に書く必要もありません。

P.246 ➡

● どこが冗長でしょう？

> 用意したカレー用の牛肉は鍋に入れて、そこに分量の水を注ぎ、さらに同じ鍋に薄く切ったしょうがを加えて、鍋をコンロの中火にかけてよく煮立てます。鍋が吹きこぼれないように十分注意してください。だいたい5分くらい煮たら様子を見て（鍋が吹きこぼれないように注意）、良さそうなら、前もって用意していたざるに鍋の中身をすべてあげてください。このとき、熱湯に注意してください。

> 牛肉は鍋に入れ分量の水を注ぎ、しょうがの薄切りを加え、中火で煮立てる。5分煮て、ざるにあげる。

これは2行で十分！

親切とは？

どちらのほうが、親切でわかりやすいと思いますか？

ヒント・Bは左上のほか、右下にも材料が書いてある。

A

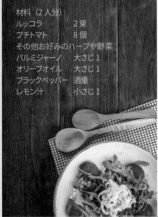

材料（2人分）
ルッコラ　　　　　2束
プチトマト　　　　8個
その他お好みのハーブや野菜
パルミジャーノ　　大さじ1
オリーブオイル　　大さじ1
ブラックペッパー　適量
レモン汁　　　　　小さじ1

野菜は食べやすい大きさに切り、皿に盛る。食べる直前にオリーブオイルとレモン汁を回しかけ、パルミジャーノをすり下ろし、ブラックペッパーをふる。

point

チーズの塩味と
ブラックペッパーの辛味が
アクセントになり、
塩なしでもおいしい。

B

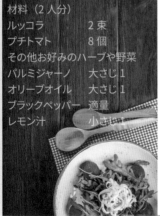

材料（2人分）
ルッコラ　　　　　2束
プチトマト　　　　8個
その他お好みのハーブや野菜
パルミジャーノ　　大さじ1
オリーブオイル　　大さじ1
ブラックペッパー　適量
レモン汁　　　　　小さじ1

野菜は食べやすい大きさに切り、皿に盛り付ける。食べる直前に、オリーブオイルとレモン汁をまわしかけ、パルミジャーノをすり下ろす。ブラックペッパーをふる。チーズの塩分とブラックペッパーの辛味がアクセントになり、塩なしでも。

point
チーズの塩味とブラックペッパーの辛さがあるので、塩を入れなくても十分おいしい。

材料（2人分）	
ルッコラ	2束
プチトマト	8個
その他お好みのハーブや野菜	
パルメジャーノ	大さじ1
オリーブオイル	大さじ1
ブラックペッパー	適量
レモン汁	小さじ1

答え：A。同じ文章量なのに、Aは余白や中央の余白がメリハリとなり、さらに読みやすい。

まなぶ・文字
書体のヒント

明朝体

論文や報告書など長い文章が続く場合は、線が細い書体が読みやすいとされています。ゴシック体のように太い文字だと紙面が黒っぽくなって可読性（読みやすさ）が下がり目も疲れやすいので、明朝体がおすすめです。

明朝かゴシックか
明朝かゴシックか

ゴシック体

ポスターやプレゼン資料など、情報を素早く伝えるための資料には、線の太さが均一で装飾がなくシンプルなゴシック体が向いています。ポスター等では、遠くから見ても視認性（パッと見たときのわかりやすさ）を確保できます。

和文書体の主なエレメント

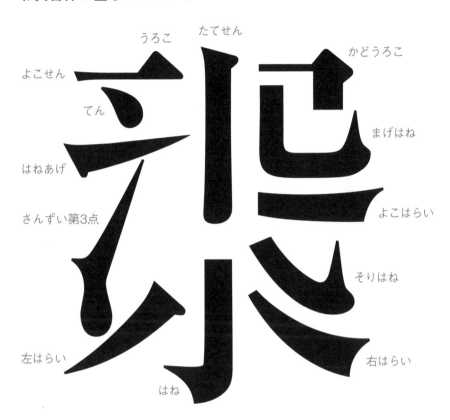

うろこ

たてせん

かどうろこ

よこせん

てん

まげはね

はねあげ

さんずい第3点

よこはらい

そりはね

左はらい

右はらい

はね

上記は和文書体の各エレメント（書体の持つ装飾要素）の名称です。どの書体も基本的には同じ。エレメントの効果を十分生かして作られたのが、明朝体です。これにより、上品で繊細なイメージを与えるという感覚的な特長があります。

✎ いろいろなフォント

「有償」の記載がないものは無償でダウンロードできます。

P.102 ➜

明朝系

あ　ア安愛永いうえお

うつくし明朝体
明朝体のエッセンスは残しつつ、横へのつながりを感じさせる。

あ　ア安愛永いうえお

源ノ明朝
AdobeがGoogleと共同開発したフォント。太さが豊富。

おすすめ

あ　ア安愛永いうえお

はんなり明朝
やわらかくて、ふんわりとしたフォント。落ち着いた華やかさ。

あ　ア安愛永いうえお

ほのか明朝
のどやかな雰囲気や涼しさ・艶やかさ・澄み切った感じを表現。

有償

あ　ア安愛永いうえお

こころ明朝体
少しほっそりとした角丸な明朝体。まろやかで軽い感じがする。

あ　ア安愛永いうえお

森と湖の丸明朝
アウトドア等での使用をイメージした、素朴で温かな文字。

あ　ア安愛永いうえお

これか！

あ　ア安愛永いうえお

やさしさアンチック
コミック用に開発。太めの書体だが、全体の印象はスッキリめ。

ふい字
普通っぽい手書き文字。かわいさは控えめ。絵文字もあり。

太い書体は、タイトルに使うと良いでしょう。
読む時間が長くなる本文の使用には、不向きです。

ゴシック系

Windows標準

あ　ア安愛永
　　いうえお

メイリオ
システムフォント向けに開発。名称の由来は日本語の「明瞭」から。

あ　ア安愛永
　　いうえお

源ノ角ゴシック
源ノ明朝と同じく、Adobeが Googleと共同開発した。

あ　ア安愛永
　　いうえお

ぼくたちのゴシック2ボールド
やわらかく優しいフォント。タイトルやロゴのデザインに。

あ　ア安愛永
　　いうえお

ほのか丸ゴシック
落ち着いた雰囲気や懐かしさ・寂しさ・哀愁を演出したいときに。

あ　ア安愛永
　　いうえお

にくまるフォント
ゆるくて、てきとうな、やわらかい雰囲気。素人っぽさが◎です。

あ　ア安愛永
　　いうえお

ラノベPOP
軽やかで弾むような楽しい雰囲気のキュートなPOP体。

おすすめ

あ　ア安愛永
　　いうえお

コーポレート・ロゴBold
企業で使われているようなモダンでシンプルなロゴをイメージ。

あ　ア安愛永
　　いうえお

コーポレート・ロゴ（ラウンド）
コーポレート・ロゴを丸ゴシック化。温かくて優しい雰囲気。

問題

どちらの文字のほうが、この キャラに合っていますか？

A

絶望！なみだ君

みなさんが流した絶望涙の妖精 ♥♥

B

絶望！なみだ君

みなさんが流した絶望涙の妖精 ♥♥

ヒント・文字の印象は、その意味でなくキャラクターに合わせる。

答え：A。すなおく人はあいらしいフォント、Bはやさしいイメージにしすぎてインパクトが弱い。

誰のため？

どちらのほうが、読者にとって良いデザインですか？

A

文章を決められたスペースに流し込む場合に、予定していた文字サイズでは溢れてしまうときは、文字サイズを小さくする以外にも、行間を狭める、あるいは文字に長体をかける（横幅のパーセンテージを調整し少なくする）方法もある。

B

文章を決められたスペースに流し込む場合に、予定していた文字サイズでは溢れてしまうときは、文字サイズを小さくする以外にも、行間を狭める、あるいは文字に長体をかける（横幅のパーセンテージを調整し少なくする）方法もある。横幅を85％にすると、ご覧の通り1.5行分の文章が入った。

ヒント・Bの文字は縦長なので文章量を多く入れられるけど…

答え：A。文章量は少ないほうが読者に歓迎される。無理に詰め込まずに、推敲し減らそう。

\ ここをマスター /

色①

ナチュラル

Theme

私たちは 色 で解釈する

意味と一体となるように使いたい

色は心理的な意味を持っています。常識的な色を選択しましょう。
200ページで色の持つイメージを言葉にしていますので、ご確認を。

色の使われ方は、国や時代、環境などさまざまな要因で異なります。性別
でも嗜好に違いがあるといわれます。女性は温かく淡い色を好み、男性は
暗くクールな色が好き。女性は青より赤が好きで、男性は逆の場合が多い
ようです。小学生が好きな色*は青、水色、ピンク、赤、紫の順。成長する
と変わります。え〜、覚えられないよ！　大丈夫。好まれる色が何かより、
その色をどこに使うかのほうがもっと重要ですから。

P.098 →

*小学生白書Web版　学研教育総合研究所調べ（2018年9月調査）

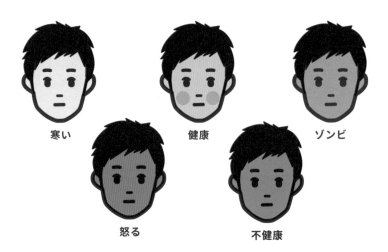

寒い　　　　　　健康　　　　　　ゾンビ

怒る　　　　　　不健康

機能的に

問題

どちらのほうが、色を効果的に使ったイラストですか？

A

B

ヒント・Aの色使いは自然で、Bはテーマをふまえている。

答え：B。フランスのイメージである国旗（トリコロール）のカラーを、巧みに上手く取り入れている。

\ ここをマスター /

色②

Theme

私たちの 色の共通認識

形は同じでも色が違うと別物に

私たちは毎日お天気を気にするので、予報を確認します。そこで使われている記号をいつも見ています。記号には色もついていますね。あまりにも日常のことなので、意識することはめったにありませんが。

晴れは赤、雨は青、くもりはグレー、雪は白。これがもし違う色をしていたらどうでしょう。みんな混乱し、クレーム爆発です。世界中の人たちがこの色使いを相当気に入っているもよう。誰が決めたわけでもなく、少しずつ時間をかけてみんなで決めていったのです。

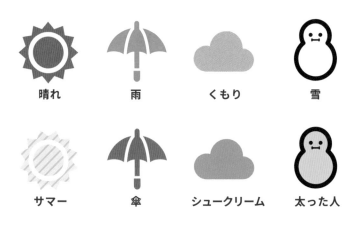

| 晴れ | 雨 | くもり | 雪 |
| サマー | 傘 | シュークリーム | 太った人 |

 カエル

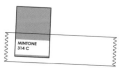

MINTONE
314 C

どちらのほうが、色を効果的に使ったイラストですか？

A

B

ヒント・Aの色使いは自然で、Bの色使いは斬新である。

答え：A。染めの子豚は自然界にはいないので斬新だが、違和感を持つ人のほうが多いはず。

197

\ ここをマスター /

色③

ダーク

Theme

色数と、使い方によるノイズ

ビジネスでは少ないほうが喜ばれる

それぞれの色には主役と脇役があります。相手が何を知りたいかで、その役割が異なります。

ビジネスシーンでは内容を素早く伝えることが求められ、文章よりは表、表よりはグラフが歓迎されます。エクセルで作ったままだと、色数が多すぎて読み取れない場合も。誤認識も心配。文章を推敲して量を減らすように、色数にも気を使いましょう。主役を浮かび上がらせるため脇役同士をまとめるのも手。また、文章内で重要箇所の文字色を変更するのは有効ですが、たくさんの場所に色をつけてしまってはNG。どこがポイントなのかわかりません。←このようにね。

ほんの少し赤が入っただけで、緑とのコントラストが引き立ちおいしそう。

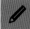

伝えたいのは

色

問題

上位を知りたい場合、どちら がわかりやすいですか？

A

B

ヒント・Aの項目は果物の色を表し、Bは2色使いである。

答え：B。上位を知りたいのであれば、2位の順位だけでなく、Aでは項目がすべて……

199

カラーチャート45

色の探し方

手順①
表現したいイメージに合った色の系統を、①色相から選択

手順②
さらにイメージに合った言葉を、②トーンから選択

手順③
縦軸と横軸が交差した箇所が、イメージに合った色です

例）ナチュラルで明るいイメージの場合
①色相が「緑系」
②トーンが「あかるい」

カラーチャートについて

色相は色の系統、トーンは色の鮮やかさと明るさの組み合わせを指します。チャートの数値はオリジナルです。
印刷物の場合はCMYK、Ｗｅｂなど画面上で見る制作物の場合はRGB（6ケタのカラーコード）で設定するのが基本です。目的によって、どちらの数値で設定するか選びましょう。

① 色相

		赤系	オレンジ系
		生命力 活動的 興奮、情熱 積極性	健康、喜び 親しみ 社交的 自由奔放

② トーン

トーン		赤系	オレンジ系
やさしい	軽い あっさり 若い、薄い 澄んだ	C 0 M 20 Y 20 K 5 #F3D3C2	C 0 M 10 Y 20 K 5 #F6E5CC
おだやか	やわらかな 落ち着いた おとなしい ソフト	C 0 M 45 Y 45 K 25 #CA896D	C 0 M 23 Y 45 K 25 #CFAD7C
しぶい	抑えた 地味 中身のある しみじみ	C 0 M 70 Y 70 K 60 #80341A	C 0 M 35 Y 70 K 60 #856026
おとな	丈夫な 円熟、重い 深い 伝統的な	C 0 M 100 Y 100 K 80 #530000	C 0 M 50 Y 100 K 80 #562E00
あかるい	陽気 華やか 朗らか 健康的な	C 0 M 65 Y 65 K 5 #E7754E	C 0 M 32 Y 65 K 5 #F1B860
さえた	派手 鮮やか くどい	C 0 M 95 Y 95 K 10 #D82115	C 0 M 48 Y 95 K 10 #E49200

色

言葉のイメージから、色を選んでみましょう。思っていた色と違ったら、色から選び直してもOK。ただし、その色が与えるイメージは頭の隅に置いておいてね。

ワードなどのMicrosoft社製品は、バージョンによってCMYKが入力できない場合があります。CMYKから6ケタのカラーコードへの変換は、Adobe社のIllustratorを使用しています。

好奇心 希望、輝き 無邪気 ユーモア 黄系	ナチュラル バランス やすらぎ 安全、平和 緑系	冷静、誠実 清潔 信頼 知性 青系	高貴、優雅 神秘 非現実的 魔法 紫系	愛情、幸せ 甘さ ロマンチック 抱擁 ピンク系	
C 0 M 0 Y 20 K 5 #F9F5D5	C 20 M 0 Y 20 K 5 #CFE4D1	C 20 M 0 Y 0 K 5 #CDE6F4	C 20 M 20 Y 0 K 5 #CCC7DF	C 0 M 20 Y 0 K 5 #F3D6E3	C 0 M 0 Y 0 K 0 #FFFFFF
C 0 M 0 Y 45 K 25 #D4CD89	C 45 M 0 Y 45 K 25 #7DAC87	C 45 M 0 Y 0 K 25 #76B0CC	C 45 M 45 Y 0 K 25 #8075A2	C 0 M 45 Y 0 K 25 #C98CA7	白 清さ、純粋 無垢、リセット 潔癖、信頼性がある
C 0 M 0 Y 70 K 60 #8A822F	C 70 M 0 Y 70 K 60 #11623A	C 70 M 0 Y 0 K 60 #006583	C 70 M 70 Y 0 K 60 #32255A	C 0 M 70 Y 0 K 60 #813458	C 0 M 0 Y 0 K 50 #9FA0A0
C 0 M 0 Y 100 K 80 #5B5300	C 100 M 0 Y 100 K 80 #003705	C 100 M 0 Y 0 K 80 #003856	C 100 M 100 Y 0 K 80 #00002F	C 0 M 100 Y 0 K 80 #550025	グレー 調和、思い出 憂い、曖昧
C 0 M 0 Y 65 K 5 #FBEE6E	C 65 M 0 Y 65 K 5 #53B376	C 65 M 0 Y 0 K 5 #35B9E9	C 65 M 65 Y 0 K 5 #6B5DA4	C 0 M 65 Y 0 K 5 #E577A7	C 0 M 0 Y 0 K 100 #231815
C 0 M 0 Y 95 K 10 #F3E200	C 95 M 0 Y 95 K 10 #009446	C 95 M 0 Y 0 K 10 #009ADC	C 95 M 95 Y 0 K 10 #262484	C 0 M 95 Y 0 K 10 #D7067D	黒 沈黙、高級 普遍、孤独 強い意志、知的

次ページに配色のヒントがありますよ

ワンダフォー！

まなぶ・色

配色のヒント

色は「どこに使われるか」が重要。選択や配色は、考えすぎずリラックスしてトライしましょう。まずは、右ページでイメージの確認から。

確認できたら次は配色。下の①②③は共通点があるので、選択色と調和します（アメリカの色彩学者ジャッドが唱えた「類似性の原理」を応用）。

共通点のある色は調和する

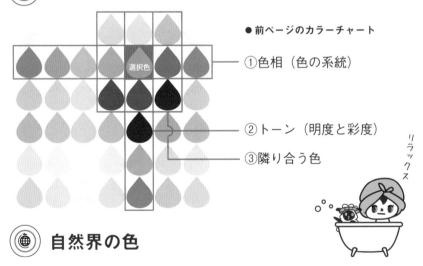

選択色

● 前ページのカラーチャート

① 色相（色の系統）

② トーン（明度と彩度）

③ 隣り合う色

リラックス

自然界の色

自然界に存在したり普段見ていたりする色彩は調和する。これはジャッドの「なじみの原理」。自然界の木や草、太陽の光など、いつも目にしている景色

の色は調和するんだって。
ちなみに、自然界で一番少ない色はご存じ？　答えは紫。そういわれれば紫色ってなじみがないかも？

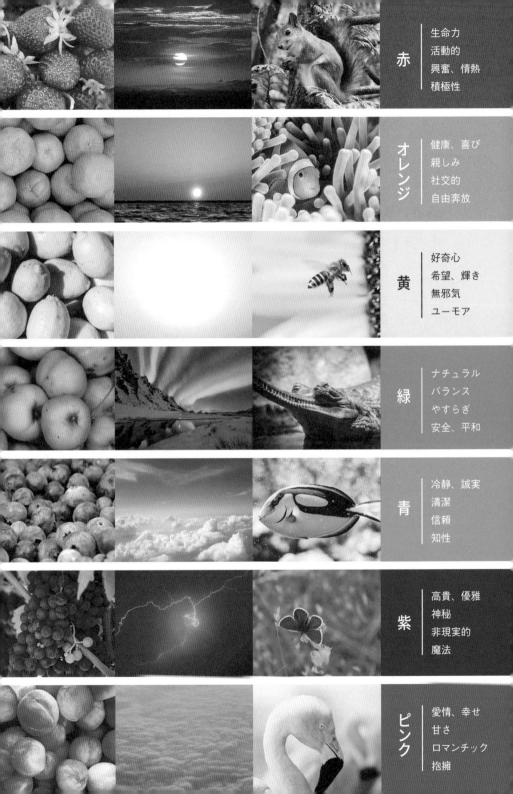

赤	生命力 活動的 興奮、情熱 積極性
オレンジ	健康、喜び 親しみ 社交的 自由奔放
黄	好奇心 希望、輝き 無邪気 ユーモア
緑	ナチュラル バランス やすらぎ 安全、平和
青	冷静、誠実 清潔 信頼 知性
紫	高貴、優雅 神秘 非現実的 魔法
ピンク	愛情、幸せ 甘さ ロマンチック 抱擁

まなぶ・色

色の見え方は、
1つじゃない。

人の色の見え方は、一様ではありません。遺伝子タイプや目の疾患などにより見え方の異なる人が、日本に500万人以上います。色覚障害の人は、日本では男性の20人に1人、女性の500人に1人、全体では300万人以上おり、世界では2億人以上になるといわれています。なるべくすべての人に情報が正しく伝わるよう、できることから始めてみてはいかが。

一般型の見え方

P型の見え方

色の見え方の違い

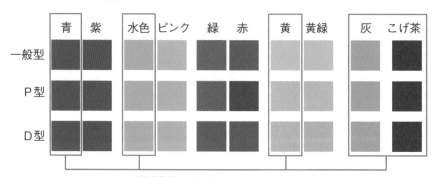

比較的同じ色のように見える

 ## おすすめは青

左ページの下のとおり緑と赤の区別は
つきづらいが、青は比較的見分けやす
い色。黒以外の色を使えるときは、青
をおすすめします。区別しやすいとい
うのもありますが、多くの人が同じ色
と認識できるからでもあります。アプ
リをご紹介するので、色覚障害の人に
はどう見えているのか、自分の目で確
認してみてくださいね。

本文の中で重要な
ワードを1箇所だけ
色づけ

本文の中で重要な
ワードを1箇所だけ
色づけ

本文の中で重要な
ワードを1箇所だけ
色づけ

黒と青、白、水色、グレーの5色があれば十分。

アプリ「色のめがね」

「色のめがね」は、色覚障害な
どが原因で色が見えにくい人
のための色覚補助ツールです。
スマートフォンのカメラを向
ければ、写ったものがどう見
えるかシミュレーションして
くれます。
一般型とP型/D型/T型の4
種類があり、操作はとても簡
単。アプリは無料です。

色のめがね

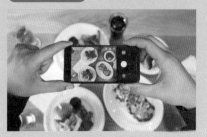

カメラをかざして色味を確認。（イメージ）

問題

ポイントとなる色の効果が発揮されている配色は、どっち？

A

B

ヒント・Aはかわいらしく、Bは落ち着いていてシック。

答え：A。クリスマスのモチーフなので、半分正解。Bでは、ちょっとその色が足りない。

206

おいしそうに見える配色は、どっち？

ヒント・Bは全面を同系統の色が覆っている。

答え：A。B は半日のコントラストが弱いているが、背景が赤みを帯びと食欲をそそらない。

＼ ここをマスター ／

イラスト①

Theme

横長資料のイラスト配置

ユーザー視線の動き……？

視線の動きがどうのこうの。そんなのよくわからないですよね。プレゼン等を受ける側のときも、意識したことはないと思います。わかりやすい資料とそうでない資料は、どこが違うんだろう。

わかりやすくするには、まず「そろえる」こと。文頭を左にそろえるなど約束事を守ればいいので、難しくありません。内容が複数ページにわたるプレゼン資料には特に効果的。テンプレートを使えば、タイトルは一番上など各要素の位置がそろいます。これにより見ているうちに相手が学習するので、ストレスを減少させ理解を助けてくれるのです。

また、相手の視線に従って内容を上から下に並べるのもセオリーどおりですが、左から右もあります。プレゼン資料はほとんど横長なので、上下に分けると縦横比のバランスがさらに悪くなる。1行が長すぎると、改行で読み間違えることもあります。気をつけて。

誰もが本来業務を抱えつつ、資料を作成しているのが現状である。デザインを勉強する工数は、現状では捻出できない。デザインが向上するのには時間がかかる。

学習しても次回作成時には忘れている。個人のセンスに依存する。能力・環境等に依存しない良デザインの実現が必要である。

1) 誰もが本来業務を抱えつつ、資料を作成しているのが現状である。デザインを勉強する工数は、現状では捻出できない。デザインが向上するのには時間がかか

2) 学習しても次回作成時には忘れている。個人のセンスに依存する。能力・環境等に依存しない良デザインの実現が必要である。

左のようなレイアウト、よく見かけますよ。右のように配置をそろえたほうが◎。

並べ方！

問題

どちらのほうが、読者が読みやすいレイアウトですか？

A

デザインのレベル担保

本来業務を抱えつつ、資料を作成しているのが現状である。デザインを勉強する工数は、現状では捻出できない。デザインが向上するのには時間がかかる。

B

デザインのレベル担保

本来業務を抱えつつ、資料を作成しているのが現状である。デザインを勉強する工数は、現状では捻出できない。デザインが向上するのには時間がかかる。

ヒント・Aは視線の流れが左から右へ、Bは上から下へ移動する。

答え：A。プレゼン資料は左右に並ぶよりも、B（上下）ほうが読みやすい。

\ ここをマスター /

イラスト②

Theme

項目をグルーピングする

枠線を使ったらいいじゃない？

枠線を使って内容を仕切る。有効な方法ではありますが、使いすぎると逆効果です。枠線も情報に含まれるのでノイズになるからです。

段組にしたりコラムを入れたりすると、とても読みづらいですよね。お互いがくっついちゃう。ついつい枠線を引いてしまいたくなります。

でも、すべての項目をグループごとに1つずつ囲ってしまったら、どうでしょう。分けていることになりませんね。また、枠線の数だけノイズもプラスされます。このページも、ご覧のとおり苦しくなってきましたよ。

枠の他には、右のような方法もあります。背景に薄い色をつけて区別するのです。どちらにせよ、使いすぎたら同じこと。ベストなのは、文字数を減らして余白を作り、透明の線でグルーピングすることです。

なみだくんのすべて

映画は週イチで鑑賞しています。好きな映画館はニッドタウン日比谷です。一番好きな作品は『スマーフ』。似ているって、よくいわれます。笑作品は全部見ました。好きなキャラクターは唯一の女の子であるスマーフェットです。かわいいんですよ。

なみだくんのすべて

映画は週イチで鑑賞しています。好きな映画館はニッドタウン日比谷です。一番好きな作品は『スマーフ』。似ているって、よくいわれます。笑作品は全部見ました。好きなキャラクターは唯一の女の子であるスマーフェットです。かわいいんですよ。

なみだくんのすべて

映画は週イチで鑑賞しています。好きな映画館はニッドタウン日比谷です。一番好きな作品は『スマーフ』。似ているって、よくいわれます。笑作品は全部見ました。好きなキャラクターは唯一の女の子であるスマーフェットです。かわいいんですよ。

イラスト

問題

どちらのほうが、良いデザインだと思いますか？

A

なみだくんのすべて

映画は週イチで鑑賞しています。好きな映画館はニッドタウン日比谷です。
一番好きな作品は『スマーフ』。似ているって、よく言われます。笑
作品は全部見ました。好きなキャラクターは唯一の女の子であるスマーフェットです。かわいいんですよ。

B

なみだくんのすべて

映画は週イチで鑑賞しています。好きな映画館はニッドタウン日比谷です。
一番好きな作品は『スマーフ』。似ているって、よく言われます。笑
作品は全部見ました。好きなキャラクターは唯一の女の子であるスマーフェットです。かわいいんですよ。

ヒント・Aは枠の中に要素がレイアウトされ、Bははみ出している。

答え：B。枠とキャラクターのどちらが主役なのかというと、後者。主役を優先させましょう。

211

まなぶ・イラスト
イラストの種類

イラストはフリー画像を使う人が多い
と思いますが、実は非常に気を使う必
要があります。作者さんのタッチが出
やすいので、複数のイラストの整合性
がとりづらいのです。右図で、写真か
ら記号への変化を表してみました。使
いやすいイラストにはおすすめもつけ
たので、参考にしてね。

画像の種類

写真
情報多

イラスト：イラストAC、ヒューマンピクトグラム2.0

印象の違い

左に、ステッカーを作って
みました。フォントやレイ
アウト、そして3点の色使
いはほとんど同じでも、イ
ラストが違うと印象が異な
りますね。全体のイメージ
が、文字よりもイラストに
引っ張られるのがわかりま
す。

この順番はケースバイケース

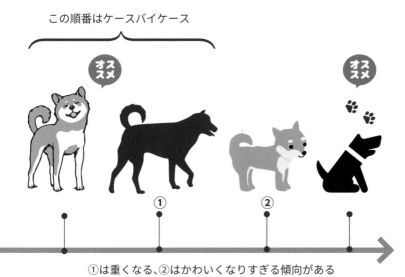

①

②

犬
イヌ
いぬ

記号
情報少

①は重くなる、②はかわいくなりすぎる傾向がある

表現は∞

左はすべて、「柴犬」です。
画像の種類は、上記②です。
作者さんによって、表現は無
限大ですよね。同じものは1
つとしてない。けれどもそれ
が、利用者にとってはハード
ルになることも。写真の選択
肢も考えてみて。

213

🐶 素材は完成品がおすすめ

元素材

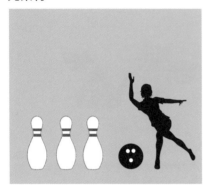

ノンデザイナーにありがち

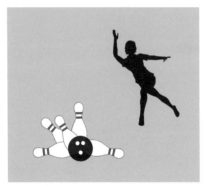

素材を並べただけ。

デザイナーなら

たいへんよくできました。

大小のピンがはみ出し動きもある。人が小さい。

素材は、できるだけ自分で並べないで済むものがおすすめ。ノンデザイナーは特に注意してください。アイテムのセットは他にも使えて便利かなと思いがち。ところがどっこい、うまく並べるのは非常に難しいのです。気がつかなかったでしょ！

元素材

ノンデザイナーにありがち

同じ大きさのまま上下左右にレイアウト。

デザイナーなら

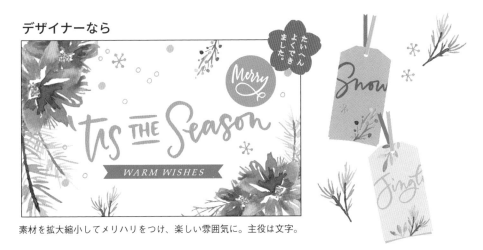

素材を拡大縮小してメリハリをつけ、楽しい雰囲気に。主役は文字。

例として2つあげてみました。ノンデザイナーもがんばっていますが、デザイナーと比較するとどうでしょう。素材の配置もメリハリの1つ。大きくしたり傾けたり、一部を使ったり。難しいですぞー。なので、素材はできあがったものを選ぶのがコツ。

そのまま使えるものが◎。

この丸は何でしょう。

まなぶ・イラスト

大きさは比較でわかる

大きさは、内容を理解するときに大変役だちます。重要なイラストを他より大きくしたりね。このとき、ただ大きくすることだけが強調する唯一の方法ではありません。比較できるものを置いて、周りを小さくすることもできますよ。

ドーナツ？

ヤッホーイ

YOU

浮き輪？

土星？

インパクトと視認性

弱 ←————————————→ 強

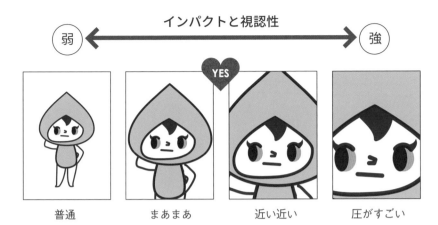

| 普通 | まあまあ | 近い近い | 圧がすごい |

トリミングの実験

なみだくんでしょ　　ギリか？　　誰っ？

✂ トリミング

写真も含め、トリミングも難しいテクニックの1つ。ノンデザイナーは対象全体を含めがち。そうすると変化が少なくなり、すべて同じ印象になってしまいます。伝わるためには大小のメリハリが大事。対象が何かわからなくなってはやりすぎですが、目的に応じてトリミングも試してみて。

写真の実物大を持ってくると
インパクトがありますね。

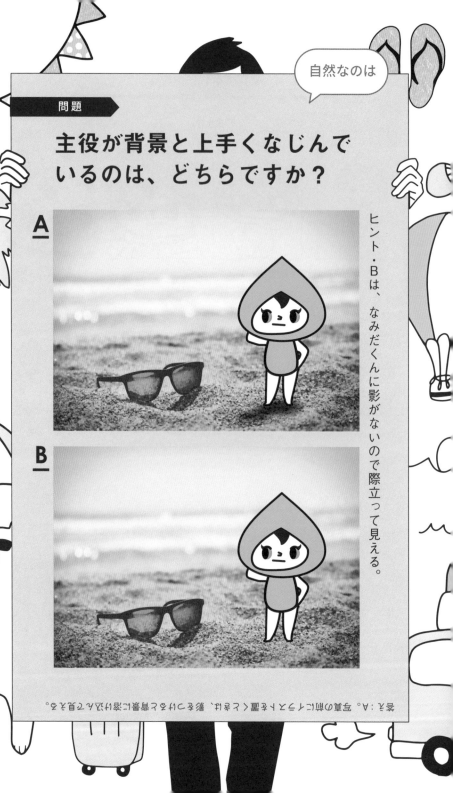

自然なのは

主役が背景と上手くなじんでいるのは、どちらですか？

A

B

ヒント・Bは、なみだくんに影がないので際立って見える。

答え：A。写真の奥にライトを置くとき背景くんを置くときなじ、絵をつけながら背景に溶け込んでみえる。

問題

どちらのほうが、効果的なレイアウトですか？

A

B

ヒント・Aは主役が最前面、Bは文字が最前面にある。

答え：A。文字が隠れていても順番わかるので正解ですね。全体の奥行きをより大切にして。

\ ここをマスター /

写真①

Theme

写真に入れる文字の色

雰囲気を壊さずに、でも読みやすく

写真の上に文字を置きたいけど何色がいいのかな？　と気づいたあなたはエライ！　ノンデザイナーの場合、たいていは迷わず黒か白にしますからね。黒や白が悪いわけではありませんが、写真によっては変えてみてもいいでしょう。

「文字が目立つほうがいいから補色を使う」？　おっ、スゴい。補色というのは色相環（しきそうかん）で向かい合った色のこと。赤に対する緑、黄色に対する紫です。そうそう、この配色は確かに派手にはなる。でも、色は写真のそこかしこに使われてるし、全体としてどうかという課題があります。ということで、別の方法を。写真の主役の色を使ってみてください。それでもし、字がボンヤリしたり読みづらい場合は、黒か白でいきましょう（笑）。

←色相環です

左のように文字が黒だと読みやすいけど、優しいイメージにしたいなら右のほうがいいね。

意味がある

どちらの配色が、主役にマッチしていますか？

A

宇治のときめき

B

宇治のときめき

ヒント・Aの文字は氷の色、Bの文字はお茶の色を表している。

答え：これはどちらも正解でしょう。ただ、氷の清涼感が出ますね。Aが氷菓っぽい。

221

\ ここをマスター /

写真②

Theme

記憶に残すためには

一番大切な写真を強調する理由

写真が複数枚ある場合は、写真の大きさを変えましょう。すべての写真の面積が同じで、写した対象も同じ大きさに並んでいると、見た目に変化がありません。メリハリがないと印象にも残りません。見る人にとってどんなに好きな対象であっても、見る価値がないと感じてしまうのです。ですから、自分で売り込みましょう。そうしないと相手は自力で価値を見つけなければならない。となれば、読むのを諦めてしまうでしょう。誰でも、自分で何かをするのは面倒ですからね。文字やイラストも同じです。

ほら、左右の写真の対象の比率が変わると、写真同士が響き合い生き生きしてくるから不思議。差が大きいほど、紙面は弾んできます。もちろん、読者の気持ちも。1枚1枚とはまた別に、それぞれの写真を並べてみたときにどうかな？　という視点を持っていると、差がつきますよ。

良い写真だけど、同じ比率だと面白みは少ない。右のように比率に差をつけてみて。

どっちも♡

写真

問題

どちらのほうが、主題を魅力的に見せていますか？

A

B

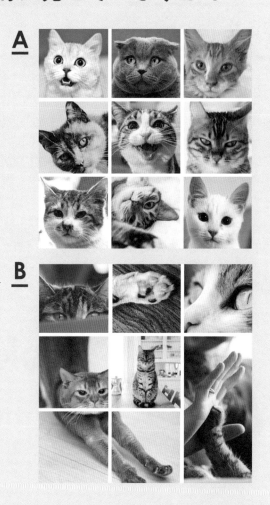

ヒント・Aは顔の大きさが同じ、Bはそれぞれ異なる。

答え：両方。それぞれはBだが、主体が羅列するのでAのように並べても飽きられない。

\ ここをマスター /

写真③

Theme

視線の方向は……

ヒトの習性を利用しましょう

私たちは、他の人が何を見ているかがとても気になります。会話中に相手が自分の後ろに目を向けたら、ついついそちらを見てしまいますよね。写真も同じ。写真の中の人物が見ている方向へ、自然と目がいくのです。下の写真では、女の子の視線の先に文字があります。両者がコミュニケーションをとっていますよ。

人は、見た瞬間にすべてを理解することはできません。この写真であれば、まず女の子を見てから、視線にうながされて「なんだろう？」と文字に目を向けます。この工程がシンプルにデザインされていれば、相手は興味を持ち続けてくれるのです。シンプル・イズ・ベストです。

Look!

見つめ合っています。

視線を意識

どちらのレイアウトが良いと思いますか？

A

B

ヒント・Aはお互いの方向が合っていない。Bは一致している。

225

まなぶ・写真

写真クイズ

これらの写真を20秒間ながめてから、ページをめくってください。

写真クイズつづき

前ページと同じ写真が8つあります。どれかわかりますか？

（答えは231ページ）

このクイズは、写真の訴求力を体感してもらうために作りました。写真や絵の訴求力は、対象により異なります。また、私たちは人の顔に注意を向ける性質を持っています。広告や本の表紙等に顔が使われるのは、そのためです。

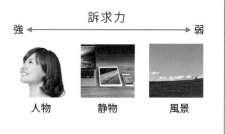

訴求力

強 ← → 弱

人物　　　静物　　　風景

j

k

l

m

n

o

p

q

r

写真の種類

写真には、被写体を説明するものと、被写体の周りを含めた情緒を感じさせるものの2種類があります。さらに、対象物だけを切り取る見せ方もあります。何を伝えたいかによって、種類を選ぶようにしましょう。

何を伝えたいかで選ぶ

会議室に集合

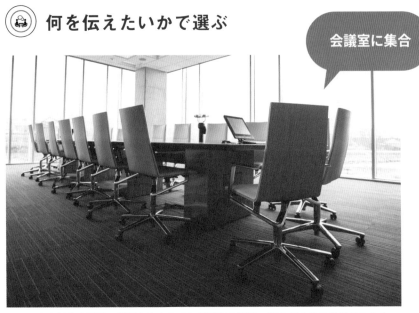

スペックを伝える写真。説明文と合わせれば環境や備品、広さがより具体的にわかる。

画像の使い方

写真①は、対象物のスペックを伝えたいときに。余計な情報がないので集中できます。②は、他が写りこむことで、日常と関連づいて見えます。③は対象物というよりは、それを含む別のことを伝えようとしています。

写真

テーマが同じ「会議室」でも、伝えたいことが異なる例。

会議室で発想！

課題を伝える写真。「常識にとらわれず異なる視点から考え直して」と、メンバーに喝！

228〜229ページの答え：f、h、j、k、l、n、p、q

まなぶ・写真

どの写真が好きか

テーマが同じ「ケーキ」であっても、いろいろな表現があります。相手がどういう雰囲気を好むかで、選ぶ写真も異なります。「SNS」と同じ分け方で、写真を変えてみました。ご自分でも表現を探ってみてね。

P.048 ➡

① 活動的で派手好き 🌑

派手好き。刺激も好き。テーマがケーキであっても、そこには必ず自分がいます。

② 人懐っこく朗らか 💧

人が好き。ケーキ単体ではなく、人との関係を表したほうがしっくりくる感じ。

③ 好奇心があり陽気 🌑

ケーキもそうだけど、デコレーションやパッケージ、お店の雰囲気も気になる。

④ ナチュラルで明るい

自分が無理しないでいられる状態が好き。
「今日も楽しいな」と日常をかみしめたい。

⑤ 信頼を大切にする

誰が見てもおいしそうと思えるものを。味
も見た目も、スペックや詳細情報が大事。

⑥ 神秘的でソフト

現実的すぎるのは好まない。想像を膨らま
せるのが好き。これ、ケーキじゃないし。

⑦ 甘くロマンチック

見た目が重要。いつもかわいいものに囲ま
れていたい。甘え上手で夢見がち。

お茶に
しましょ

まなぶ・写真

写真を目立たせる

SNSのタイムライン等で、自分のアイコンを目立たせたい。そんなときは、形、余白、加工、色等で周りと差別化ができます。1つだけ違うと周りとの対比で、自然と浮き立って見える性質を利用しましょう。

ちょっと傾けるだけでも目立つ。

花や星などの形で切り抜く。

色で印象をそろえる

背景が同じ色

商品撮影などで背景色をそろえるとインパクトがあり、ブランディングにも一役買う。

 # シンプルな違いで

苗字が「星」だから星の形など、目立たせた箇所がブランディングとリンクしていると強い。お店のテーマカラーで1本線を入れるだけでも、効果アリです。そのときの流行に流されないで、ずっと続けることが大事。

P.028 →

角をマークするだけでも特別感。

白い文字をかぶせてもオシャレ。　　たまには4つ分使ってもいいかも。

色を使ってイメージを統一する2つの方法を紹介します。

フィルターを適用

ツールのフィルター機能を使えば、統一感が出る。グリーンのフィルターを使用してみた。

問題

どちらのほうが、読者をひきつけられると思いますか？

ヒント・Aには文章で詳細な説明がある。Bは写真が大きい。

A

この写真を見ていたら昔、母と海外を旅行して回ったこと思い出しました。楽しかったなー、また行きたいな、山の神の神話がとてもおもしろいと、母が喜んでいましたよ。

この写真を見ていたら昔、母と海外を旅行して回ったこと思い出しました。楽しかったなー、また行きたいな、山の神の神話がとてもおもしろいと、母が喜んでいましたよ。

この写真を見ていたら昔、母と海外を旅行して回ったこと思い出しました。楽しかったなー、また行きたいな、山の神の神話がとてもおもしろいと、母が喜んでいましたよ。

この写真を見ていたら昔、母と海外を旅行して回ったこと思い出しました。楽しかったなー、また行きたいな、山の神の神話がとてもおもしろいと、母が喜んでいましたよ。

バリに急げ。

この写真を見ていたら昔、
母と海外を旅行して回ったことを思い出しました。
楽しかったなー、また行きたいな。
山の神の神話がとてもおもしろいと、母が喜んでいましたよ。

B

この写真を見ていたら昔、母と海外を旅行して回ったこと思い出しました。楽しかったなー、また行きたいな、山の神の神話がとてもおもしろいと、母が喜んでいましたよ。

この写真を見ていたら昔、母と海外を旅行して回ったこと思い出しました。楽しかったなー、また行きたいな、山の神の神話がとてもおもしろいと、母が喜んでいましたよ。

この写真を見ていたら昔、母と海外を旅行して回ったこと思い出しました。楽しかったなー、また行きたいな、山の神の神話がとてもおもしろいと、母が喜んでいましたよ。

この写真を見ていたら昔、母と海外を旅行して回ったこと思い出しました。楽しかったなー、また行きたいな、山の神の神話がとてもおもしろいと、母が喜んでいましたよ。

バリに急げ。

答え：B。写真を大きくくすれば、文章量は少なくなりますが、それを補う魅力を宿しています。

問題

どちらのほうが、主題の魅力を伝えていますか？

ヒント・写真の点数は両方とも同じで4点。

A

B

答え：愚かぶり。楽しんだなら B。首をひねる B。主題に合う写真を選ぶのがデザインのうち。

237

\ ここをマスター /

余白

Theme

効果的な余白のとり方

伝えたいことは何？

「余白を思い切ってたっぷりとりましょう」「余白が対象を宝石のように輝かせてくれます」と、繰り返しお伝えしてきました。それは何にでも当てはまることでしょうか。いいえ、違います。ただ単に余白をとれば、いつでも対象が輝き出すわけではありません。

自分は何を伝えたいか、相手は何を知りたいのか。これが大事。余白のおかげで広がりを感じることもあれば、素直に主役を大きくしたほうがメッセージを強調できることもあります。
文字の場合は、大きくすれば活気が出てきますが（やりすぎると怒鳴り声と同じで逆効果）、写真の場合は大きくすれば元気になるかというとそうではなく、メッセージ性が強まります。覚えておいてね。

このように、大きくしたからといって活気は出ない写真もあります。湖っていいね。

余白

問題

どちらの文字周りのデザインのほうが、効果的ですか？

近日 Roadshow
ミチヨフカダ監督 『絶望の果てに』 **A**

B

近日 Roadshow
ミチヨフカダ監督 『絶望の果てに』

ヒント・Aは付属情報の文字サイズが大きく、Bは余白が多い。

答え：B。行間の情報は少ないうえでですが、Bは、タイトルを目立たせるための余白が効果的。

まなぶ・余白

余白の種類

余白の種類は主に2つ。1つは、四辺やグループの隙間を統一してわかりやすくする余白。もう1つは、主題を目立たせるためスペースをとる余白。ノンデザイナーが苦手なのは後者！

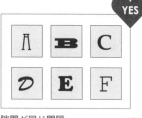

隙間が同じ間隔。

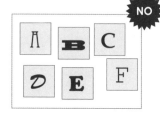

バラバラだと認識しづらい。

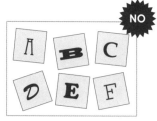

全部傾けたらどれも目立たない。

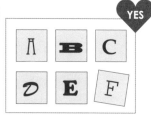

「F」を目立たせたいときに。

🚕 主役を目立たせる

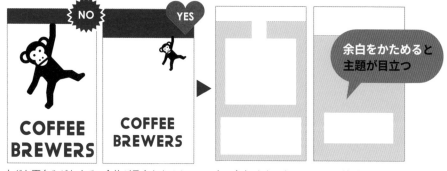

余白をかためると主題が目立つ

左だと面白みがなくて、全体が目立ちません。

左は余白がバラバラで、ただの隙間と同じ。

余白があるから文字も生きてくる。安心して読めます。右では、やりすぎ。集中できません。

本当に伝えたいところ以外は削除しましょう。右は町の様子も伝えているけど、それは必要？

画像の種類

「まなびのプレゼン」ポスターは作ってみましたか？　上では悪い例として、隙間に情報を埋め込んだり文字を大きくしてみたりしました。これで何が伝わるでしょう？　勢いかな？

余白を効果的に使って視線を集中させましょう。また、必要ない情報は削除。内容に意味があれば、寂しいデザインにはなりません。わかりやすさのために、思い切ってトライ！

視線と仲良し

枯山水を思い出しながら……。

写真のページで、写真と視線の関係を
お話ししました。余白も、視線とは深
い関係にあります。主役が余白の方向
を見ていたら、その先が画面内に写っ
ていなくても何かあるように見える。
とたんに動きが出てきますよね。

主役を中央に置くと何も起きない。

右に余白を空けると何かが始まる。

あ、リレーですね。余白と視線が効果的。

右隅に向かっていて動きがある。

キャッチミー
イフユーキャン！

なんかイラッとする。

イラスト：ダ鳥獣ギ画

242

絶望感が伝わってきますね。

スゲェ

自慢のハットで
おしゃれコーデ

🐸 指差しも効果アリ

視線と余白で広がりを演出すれば、表
現の幅もグッと広がります。また、指
差しも視線と同じ効果があります。そ
の先に何かある、見えないけど。余白
を効果的に使いましょう。

ブラックジャックによろしく　佐藤秀峰

まなぶ・余白

余白のデザイン

余白は白か、色をつけるか、素材をしくか？ 処理はさまざまです。今回は、カードを例にとっていろいろご紹介しますよ。少し色を置くだけ、線を引くだけで印象が変わります。

background

元は白背景に黒い文字。

background

線を1本入れるだけで引き締まります。

background

背景を濃い色にしたら、文字は白に。

ノンデザイナーは、くれぐれも盛りすぎないよう注意です。

配色は、慣れるまでは2色までが良いでしょう。かつ、同系色が調和しやすいです。

カワイイ

ストライプは使いやすい背景です。これだけで変化が出ます。斜めだと元気な印象。

色とストライプで活動的なイメージに。

内側に線を入れるだけでも変わる。

背景のデザイン

背景が白いと、デザインをさぼって
いるように見える？　わかります。
線を1本入れたりと少しの工夫でも
イメージは変化しますので、シンプ
ルなデザインを楽しんでください。

\ ここをマスター /

文章

デザインと切り離せないところを補足

「3秒の我慢」をどう延ばすか

ナンシー・デュアルテ氏は、「良いプレゼン資料はメッセージを3秒以内で読み取れる」と説きました*。また、一般的にＷｅｂ利用者は、アクセス後3秒で読み進めるかを判断するそう。つまり人は、3秒くらいなら我慢してくれるんですね（笑）。

さらに（これは私の経験からなのですが）、その我慢には①目にする、②読む、③読み進めるの3段階があります。企画資料などビジネス資料の場合は、①と②が半強制的な上司からの指示等なので、発信側は③以降から注意が必要ということ。

一方ブログなどＷｅｂの場合は、発信者は①から気をつけなければなりません。なぜなら、読み続ける強制力はどこにもないからです。

*デュアルテ・デザインCEO　著書『スライドロジー』より

🔲 ビジネス資料は全体量を減らす

ビジネス資料は読み物ではありません。仕方なく、しぶしぶ読まれます。ですから、単純に全体量を減らすと効果てきめんです。

そんなわけで、取捨選択しましょう。例えばスポーツに関する注意事項だったら、初心者とプロ、観戦するだけの人とでは、必要な情報がまったく違います。全部取り込んだら3倍の量になってしまう。また、全員に向けて書いたら表面的な内容に。いずれにしても、誰も読んでくれません。そもそも、ターゲットでない人を無理やり引き止めても良いことは1つもありません。そこに気がつけば驚くほど文章量を減らせ、情報の質が格段にアップします。重要なのは、情報を必要としていない人の存在に気づくこと。全員に読ませようとしないことです。

Webの場合はコンテンツ（王道）

Webでは、画面が表示された時点で3秒ルールが始まります。まず、写真などの画像が先に目に入ってきます。そして気になれば、文章に目を通すかもしれません。このとき相手は、ビジネス資料ほどには文章量を気にしません。なぜなら、わかりづらければ別のサイトに飛べばいいから。決定権は完全に読み手にあります。

注意すべきは、コンテンツです。そしてサイトを長く続けること。この本でもデザインのコツを紹介してき

ましたが、それらが吹き飛んでしまうほどのディープでニッチな視点を持ってください。

自分しか知らない専門的なことを書き続ける。無敵です。SEO対策にもなるでしょう。フォロワーを増やしたいからと一般人向けにさまざまなことを書いても、内容が中途半端では特別にはなれないし、自分が興味のない話題なので長続きしません。だいたい「一般人」って、誰？いるなら連れて来て。

● ブログ記事の見出し例

 ポーランド旅行で
アウシュビッツのカフェへ

 オシフィエンチムのカフェ・バーグソン。PKP駅で
降車したいも「ピーケービー」
では通じないの巻

見出しには結論を、構成は正統派で

見出しで内容を判断できるのは非常にありがたいこと。これを実現しているのが、新聞です。読みたいものとそうでないものを瞬時に見分けられる。ですから見出しには、話の結論を入れましょう（156ページ）。

また、情報の順番も重要です。同じく新聞には、一番後ろにテレビ欄があります。もし、記載場所が毎日変

わったらどうですか。読者は激怒します。思うとおりに情報が並んでいることが重要なので、プレゼン資料の構成（151ページ）などは一般的なものに従いましょう。

Webページも同じ。上のほうにメニューがあり下には問い合わせ先がある、これが定番。奇抜な構成や見た目のデザインはNGです。

\ ここをマスター /

印刷

重要
重要

データができたら終わり？

デザインが完成したら、確認してほしいことがあります。遠くから見てどうか、近づいて見たらどうかをパソコン画面で確かめてください。プリントした後も同じです。実際にお店の中や店頭に貼ってみてどうか。

配布資料はホチキスどめしますか？縮小しますか？　ホチキスが邪魔になって中身が見えないのでは？
DMはどうでしょう。ポストから取り出したとき、どう思うかな？
これらをチェックしましょう。

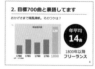

● 確認事項

- 実際より近づいて見る
- 実際より遠くから見る
- 店頭に貼ってみる
- 人に渡してみる
- 電車の中で見てみる
- ホチキスどめし、めくってみる
- 資料を横一列に並べて見てみる
- 資料の隙間にメモを書き込んでみる
- かばんの中に入れてみる、など

全然見えない？

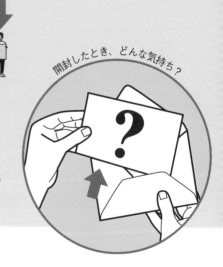

開封したとき、どんな気持ち？

実は差が出る用紙選び

コンビニでは普通用紙やはがき以外は使えませんが、家や会社のプリンターであれば厚紙も可能。この本でもおすすめしていますが、ぜひぜひ用紙にも気を使ってください。

特に気をつけていただきたいのは、三つ折パンフレット。普通紙は、そもそもしなしなでペラペラ。渡した相手からそれが自社の姿勢と見られてしまったら、実に悲しい。どうぞ、厚紙をご検討ください。

 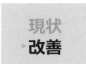 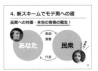 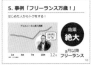

ネット印刷時の注意

出力するときに気をつけたいのは、ネット印刷です。ワード等は印刷専用のソフトではないので、データはRGBカラーで作成されます。ネット印刷時にはCMYKへの変換が必須ですが、表現できる色の数が少ないため色味がかなりくすみます（画面とプリンターの違いよりも！）。ネットでカラー印刷するときは、事前に各社へ相談したほうがいいでしょう。

	緊急	DM 数百枚	余白なし*	大量モノクロ
家	○		○	
コンビニ（PDF）	○			○
ネット（PDF）		△**	△**	○

* 四辺に余白をとりたくない場合
** 色については各社に要相談

\ ここをマスター /

Web

レイアウトは自動。その先にあるもの

この本では、紙に印刷する場合は特に「レイアウトをそろえてください」と連呼しています。なぜなら、バランスをとって要素を並べていくことは想像よりもずっと難しいから。
しかし、Webは少々異なります。そもそもWebの作り方は要素を流し込むスタイル。透明な箱に文字を入れ込んでいけば、自動的にそろう

というわけ。ホームページやSNS用の上質な無料テンプレートもたくさんありますから、どんどん使っていきましょう。

紀元前から存在する紙メディアと比較したら、Webは生まれたて。これからどんどん便利になって、もっと簡単に作れる技術も発達することでしょう。私もとても期待してます。

 ## メリハリの「ハリ」をつけよう

あれっ、となるとWebのデザインってツール任せでOK、何もしなくていいの？ 残念ながら答えはノー。「そろえた後にはメリハリが必要」とお伝えしてきたとおり、Webでもメリハリが大事なんです。
紙面の場合、そろえるだけでも周りと差がつくことがあります。しかし、

Webの場合はみんなキチンとそろっちゃってる。レイアウトはツール任せでも、メリハリは自分でつけなければなりません。
メリハリの「ハリ」ができているサイトは、まだまだ少ないです。だから、がんばると効果が出やすい！
「メリハリ」の章を参考にしてね。

W
e
b

Michiyo Memo ™

322K in disk

🖥 雰囲気づくりと「好き」の発信

Ｗｅｂデザインもブランディングが欠かせません。この本で紹介したサンプルも、しっかりブランディング済み。お客さまは誰？　自分のお店ってどんなふう？　と突き詰める。そして、文章のテイストや色、写真を使い、雰囲気づくり・世界観づくりをしてください。記号化するのもいいでしょう。音楽なら音符、料理ならフライパン。それらをページにちりばめてください（176ページ）。そうすると驚いたことに、伝わりづらいところもお客さま自身でカバーしてくれるという現象が起きます。足りない部分を友人のように。そこが共感のすばらしいところです。技術を駆使しても実現できないことだと思います。

結局、時代が変わっても「好きに勝るものなし」ですね。自分が夢中になっている世界を見てくれ！　という気持ちを全開に。それだけでいいんです。本当に好きなのだから、自分も苦になりません。

よくある質問
11のお悩みに答えます。

仕事や、私のセミナー・講演でいただく質問をまとめました。
ノンデザイナーだからこそ、業種は多種多様。悩みはつきません。
でも、質問の本質は驚くほど似ているんです。

Q&A

Q1 ＼ よくある ／

**とにかく、何から始めたら
いいのかわかりません。
助けて！**

.........................

A：そうですよね。みなさんに
は大事な本来業務があるわけで
すから、デザインとかいわれて
も困ってしまいますよね。
まずは、この本の「ブランディ
ング」から始めてみてください。
デザインには理由が必要です。
なぜその色なのか。そのフォン
トなのか。本質に迫る練習にも
なります。考え方に、デザイン
センスは必要ありません。がん
ばって！

**自分の核や理由を確認
することから始めて。**

Q&A

Q2

**ＳＮＳの写真はイマイチ、
文章も冴えないです。
どうしたらいいですか。**

.........................

A：写真はズバリ、良いと思う
ものを真似ること。これが最速
で上手くなるコツです。
次に文章。これは技術よりも内
容が大事。目の前の相手に話し
かけるように、特定の友人にＳ
ＮＳするように、楽しみながら
書いてみてください。１対１を
意識することで、表面的ではな
い生きた情報があふれ出すはず。
両方とも、「好き」の気持ちを存
分に押し出すことを忘れずに。

**自分だから知っているこ
とを伝える。遠慮は無用！**

Q&A

Q3 どうしても、あか抜けないのです。デザインのセンスがない。悲しい。

＼よくある／

A：悲しまないで！ デザインには答えがないから、ややこしい。でも、あか抜けたものを作るのがゴールではありません。デザインがかっこよくても、お客さまとコミュニケーションはできません。大事なのは、相手に伝わるかどうか。必要とする相手に、情報が機能したかどうかなのです。プロのデザイナーは洗練されたものを作るのが得意ですが、そ

れが伝わったかどうかは永遠にわからないまま。これって、致命的です。フィードバックがないのですから。みなさんには渡す人の顔が見える。それだけでも、プロよりリードしています。何倍も、伝わる可能性がある。きっといける！ 自分を信じて！

大丈夫。必ず伝わるから！

Q&A

Q4 もっといろいろ勉強したいです。色の理論とかわかれば、配色できる？

A：すばらしい！ 色に関する理論やそれらを紹介した書籍は、たくさんあります。ちなみに配色では、アメリカの色彩学者ジャッドさんの「4つの原理」が超有名。先人たちの原理を系統立てたもので、ジャッドさんが原理を見つけたわけではありません。しかし、先人たちの言いたい放題（？）をまとめるのは大変だったっぽい。ジャッドさん、中間管理職向き？

さて、理論を覚えても配色はとても難しいです。条件で色の見え方が違う上、色、形、五感さらには文字や写真等、要素の意味をふまえるのが望ましいから。もし勉強したいのであれば、字間（じかん）もおすすめ。今回、全然触れなかったので。

理論を知っても、配色はカンタンではない（涙）。

FAQ

Q&A

Q5

お堅いビジネスの内容でも親しみやすい資料って、どうしたらできますか。

A：親しみやすくしたいので、イラストを入れた。よく耳にします。でも、残念ながら逆効果かもしれません。

相手の一番の望みは、1秒でも早くその資料から解放されること。具体的には、①情報は最低限、②構成は単純に、③タイトルでページの結論を述べる、④見出しを読めばわかるようにする。これでどんどん読み飛ばしができ、相手に喜んでもらえます。

読み飛ばせれば、フレンドリーと思ってくれる。

Q&A

Q6

プレゼン資料は、スライド用と配布用とを分けて作るべきですよね。

A：いいえ。分けなくてもいいです。私も分けません。だって、2種類も作ったら大変ですよ。もし直前に修正が入れば、パニック必至。作ってしまったら最後、修正する時間も2倍になります。私の方法をご紹介します。大きな文字で情報は必要最低限に。配布用は1枚に4ページ分を縮小。文字が大きいのでちょうどいいのです。枚数も減りコストも削減！

資料は1つ。配布は縮小してまとめればOK。

Q7 ビジネス資料で色を使う場合、プラス1色に青をすすめる理由は？

\よくある/

A：まず、プラス1色だけの理由から。2色3色と増やしていけばいくほど、読み解くにも作るにも2倍3倍と時間がかかります。相手は作者の意図を考えながら資料を見るので、複数の色があると、なぜこの色なのかと気になります。でも1色しかなければ、あまり気に留めません。青を選ぶ理由は4つあります。
①ここ何年もの間、日本人が一番好きな色だから
②青の持つイメージは誠実やクールでビジネスシーンに合っているから
③ストップは赤、ゴーは青だから
④色覚障害の人にも比較的区別しやすいとされる色だから
以上です！

**見る人と、自分のために
プラス1色は青だけで。**

Q8 でも、青1色でいいのでしょうか。せっかくフルカラーが使えるのに……。

A：はい。これもよく聞かれます。みなさん、せめてあと1色使いたいとおっしゃる。もちろん、何色使っていただいても結構です。プラス1色は強制ではありませんので（笑）。ただ、キレイなデザインとわかりやすいデザインとは違うということ、ビジネスでは当然後者が求められているということを、頭の隅に置いておいてくださると嬉しいです。

こんなふうに色がついていたらどうでしょう？　カラフルでキレイですか？　区別されててわかりやすいでしょうか？　赤を使ったのはなぜ？　青はなぜ？　オレンジは？　もちろん作った人は説明できないといけませんよ。コレ、大変じゃない？

**色の価値は黒でないこと。
色数は少ないほど良い。**

Q&A

Q9 総枚数も1ページ内の量も減らせない。コツを教えて。500ページを50ページにするなんて、絶対無理！

よくある

A：共有情報を削除しましょう。例をあげます。コピー機の使い方を、コンビニの壁に貼るとします。何を書きますか？　コピー機の基本操作？　いいえ、それでは×。私は、コンビニでコピーができず立ち往生している人を見たことがありません。コピーのとり方は誰でも知っているからです。これが共有情報。誰も必要としない情報は、載せなくてもいいでしょう。

企画やプレゼンなど、ビジネス資料は分厚いほうが良いという声は、昭和の時代から消滅しません。私は、資料が分厚くて嬉しい！　と感じたことは一度もありません。あなたはどうですか。もし大量に減らす必要があるときは削除ではなく、抽出してみては。500ページを50ページにする場合、1ページ分だけ書けるとしたら何を伝えるかを抜き出してください。それを50回繰り返します。また、エレベーターテストで本質を導き出すのも有効です＊。

どうしてもできないときは、削除しなくても大丈夫。その代わり、「ここだけは見てほしい」という箇所を目立たせてください。他より2、3倍大きくするとか。そのうちに、大きくしなかった箇所は誰も必要としないことがわかってきて、自然と削除できるようになるでしょう。

みんなが知っていることを書く必要はない。抽出もおすすめ。削除が難しかったら、しなくても構いません。

＊ エレベーターに乗り合わせているような短い時間で、いかに自分のアイデアを簡潔に伝えられるかという訓練方法

Q&A

Q10 何か作ろうとすると、すごく時間がかかる。時短のヒントはありますか。

A：ノンデザイナーの制作現場を肩越しに覗き見することがあります。共通しているのは、制作アプリを立ち上げてから白紙のページに向かって、「うーんうーん」と悩んでいる時間が非常に長いということ。作る前には準備をしよう。料理や旅行と同じです。アプリなしでできることを先に済ませよう。例えば、レイアウトをザッと考えたり。手書きでいいです。設計図を作りましょう。必要なフォントや写真等も用意できます。テキスト情報もね。これら全部が、準備です。用意ができたら一気に仕上げる。作りながら内容をあれこれ考えたり素材を探すから、時間がかかってしまうわけよ。

工程を、準備と制作で分けてみてください。

Q&A

Q11 なぜ、名刺の作り方を教えてくれないの？

A：すみません。私が名刺の作り方を載せないのは、自分で作らず印刷屋さん等プロにお願いしてほしいから。名刺は印刷や用紙が非常に重要。自作では、印象が悪くなるのです。名刺のせいで、みなさんのお仕事が減ってほしくなかったので。デザインは、オーソドックスなものでいいのです。「ブランディング」のページで考えた核に基づいてプロに作ってもらえれば、カンペキです。

仕上がりが命。プロにお願いしましょ。